篆刻分类赏析系列

肖形印赏析100例

主编◎李刚田

编著◎范国新

江西美术出版社
全国百佳图书出版单位

图书在版编目（C I P）数据

篆刻分类赏析系列 . 肖形印赏析 100 例 / 李刚田主编；
范国新编著 . -- 南昌：江西美术出版社，2022.10
　ISBN 978-7-5480-8804-2

　Ⅰ . ①篆… Ⅱ . ①李… ②范… Ⅲ . ①汉字 - 印谱 -
鉴赏 - 中国 Ⅳ . ① J292.42

中国版本图书馆 CIP 数据核字 (2022) 第 166522 号

出 品 人：刘　芳
责任编辑：叶　启
责任印制：汪剑菁
书籍设计：韩　超

篆刻分类赏析系列
肖形印赏析 100 例
XIAO XING YIN SHANGXI 100 LI

主　　编：李刚田
编　　著：范国新
出　　版：江西美术出版社
地　　址：南昌市子安路 66 号江美大厦
网　　址：jxfinearts.com
电子邮箱：jxms163@163.com
电　　话：0791—86565819
邮　　编：330025
经　　销：全国新华书店
印　　刷：湖北金港彩印有限公司
版　　次：2022 年 10 月第 1 版
印　　次：2022 年 10 月第 1 次印刷
开　　本：787毫米×1092毫米　1/32
印　　张：7.25
书　　号：ISBN 978-7-5480-8804-2
定　　价：58.00 元

总序

　　2015年，江西美术出版社出版《历代篆刻赏析系列丛书》6本，2020年又推出了《名家名品篆刻赏析系列丛书》8本。这两套丛书，从选题到出版都得到了业内专家和广大读者的一致好评。继两套丛书之后，2022年，又策划编辑出版《篆刻分类赏析系列丛书》8本。三套丛书编写体例一致，都是通过对每方具体印例的介绍与分析使读者增加篆刻知识，提高篆刻审美与临摹创作能力。丛书的撰写不是谈玄论道，而是言之有物，通过简短的文字分析每方印例，展现作者的审美观与创作思想，是切实有用的书。

　　《历代篆刻赏析系列丛书》分先秦古玺、秦汉官印、秦汉私印、明代流派印、清代流派印与近代名家篆刻6本，《名家名品篆刻赏析系列丛书》8本所选的篆刻名家分别为吴让之、赵之谦、吴昌硕、黄牧甫、齐白石、王福庵、来楚生、陈巨来8家。而这套《篆刻分类赏析系列丛书》8本分别为杨勇撰写的《古玺赏析100例》、邱军辉撰写的《秦印赏析100例》、戴文撰写的《汉印赏析100例》、杨沛沛撰写的《将军印赏析100例》、王士乾撰写的《元朱文印赏析100例》、刘瑞鹏撰写的《浙派印赏析100例》、李明桓撰写的《鸟虫篆印赏析100例》、范国新撰写的

《肖形印赏析100例》。三套丛书虽编写体例一致，但策划具体各分册内容是各有侧重的，《历代篆刻赏析系列丛书》6本是研究篆刻发展史中的重点，选取的侧重在于对篆刻史的概览；《名家名品篆刻赏析系列丛书》8本则是立足于对篆刻发展中重要代表性篆刻家的选取，突出了对不同时代代表性篆刻家的介绍与研究。而这套《篆刻分类赏析系列丛书》8本则是对篆刻发展中不同形式风格特点的研究。三套丛书分别指向印史、印家与印式。虽然选取各有侧重，但这不是绝对的分野，三者之间是不可分割的统一体。研究篆刻发展史要通过具体的印人与印风来叙述，而研究印人与印式与篆刻发展史又密切相关，在针对一方方具体的印例进行分析时，印史、印家与印式又是糅合在一起的，所以三套丛书虽各有侧重，但又在交叉与重叠中共同构成一个整体。

这套丛书以不同印式、不同印风为参照系来进行研究，其中核心立场是篆刻的形式美与不同风格的研究，虽然对每方印仅仅数百字的分析文字，会涉及时代背景、印人介绍、印文介绍，等等，核心立场是站在艺术立场去研究，而不去顾及作为实用印章的功能。但在古代，印章制作并不是以篆刻美为第一目的，古

代印章的篆刻美是伴生于、服务于、服从于不同时期实用印章的制作及用印方式的。各个时代，入印书体对印章形式及其艺术特点产生着重要影响。战国时未统一的六国古文造成以地域为特点的艺术，使这一时期的篆刻艺术风格多样。由于古玺文字的多变性、活泼性，另一方面就缺少了稳定性，为了增强印面的稳定及整体感，聪明的先民们便在印面上加"田、日、口"形界格，使活泼的印文得以团聚，使动势的印文与静势的界格、圆转的印文线条与方折的界格线条形成对立统一的艺术美。秦小篆出现，印面使用的是经过印章形式改造即"印化"了的小篆，此时印文虽已渐趋整饬，但艺术形式的变化总有那么一种顽固的习惯惰性。战国末期、秦、西汉初年的印章单从形式上几乎难以分辨，印面仍习惯沿袭边框界格，但已是强弩之末了。东汉时的印工们终于顺应了平正的摹印篆的需要，摆脱了印面界格的旧式，形成以东汉为代表的汉印典型形式。

印章形式的变化与用印方法也有着难解之缘。在钤印于泥封的魏晋以前，官印多是阴文，钤于泥上呈阳文，文字清晰不易作伪。晋以后纸张代替简牍普遍使用，用印濡朱钤纸，则阳文为优，于是官印印面向

阳文转变，且印面不再受泥封局限，形制渐大。阴文变阳文，小印变大印，势必印面空阔，在实用中不利于防伪杜奸，于审美则过于单调无物，于是印文开始屈曲以求匀满，官印的入印文字形成了"九叠篆"。这样一来，印章形式之变反影响印文形式之变。此外，如铸印浑厚、凿印天真、玉印爽健、官印端庄、私印灵活，以及殉葬用滑石印的特殊线条、封泥的特殊形式等等，审美意味的种种特征，皆与印章制作方法、印材质地、印章用途、用印方法有直接关系。古印中的篆刻艺术，很大程度上取决于印章形制，而印章形制又依附于实用特点及制作手段。归根到底，古印中的篆刻艺术是依附于印章实用特点而发生和发展的。而今天我们站在时代的立场从纯篆刻艺术的角度去观察、研究、取法这些古代实用印章时，就会发现其中有着高深玄妙而不可再造的美，这种美是天籁之音。尽管每方印章都凝聚着古代印人的巧思妙构，但古人对于篆刻艺术可谓无心插柳柳成荫。

篆刻艺术中的篆法、刀法、章法是印面效果制作法，是其技法要素与表现语言。在对每方印例做分析研究时，必须指向这些篆刻的基本要素。篆法的结构表现着空间之美，篆法中的笔法又展示着刀笔递进之

间的时序之美。篆法的结构与篆刻的章法密不可分，篆法是章法的基础。在一方印中，每个字独立的篆法要服从于、服务于全印的大章法，所以在研究篆法的时候，必然会涉及篆刻的章法。篆法中所谓的笔法是靠刀法传达的。在印面上，我们看到的是爽利的用刀痕迹，而笔法是在有形无形之间，是对笔势感和节奏感的体味。篆刻中刀笔浑融、难解难分，所以在研究篆法的笔法、笔势的时候，同时也将涉及篆刻的刀法。篆法、章法、刀法三者虽然各自独立，但在研究具体印例的具体技法时，又相互牵连不可分开。

这套丛书虽然都是对每方印例分析的小文章，但写这种小文章并不容易，需要的是大手笔；虽然是微观的、具体的研究，但需要宏观的视野，具有理论高度。面对广大读者群撰写这种既是专业的又是普及的文章时，要在三个方面都兼顾到：一是突出与实践的密切联系，使读者通过阅读了解篆刻的基础知识，并能掌握篆刻的临习创作方法，学以致用；二是要有理论高度，不能写成看图识字的读本，要把短文的撰写建立在过去全部研究成果上，对撰写中涉及的每个局部的、具体的问题，都要认真地作为一个学术问题对待，要在前人成果的基础上具有自己的见解；三是要突出丛

书的示范性和读者的可操作性，要教人研究方法，培养人举一反三的能力，启发读者的艺术创造意识。这就要求撰写者同时兼具创作、研究和教学三方面能力。这是一件看起来似乎不难，做起来却不容易的事。

本套丛书聘请的8位作者，都是有上述创作、研究、教学能力的专家，他们的书法篆刻创作及理论研究都有丰厚的成果。聘请他们来担当这套丛书的主笔，是请大手笔写小文章，作者以轻松自由的文笔来阐释深刻玄妙的大道理，难能可贵。

2022年盛夏
李刚田于北京

肖形印,或称为形肖印、图形印、图像印、象形印、像生印,以区别于文字印;或因施于泥封,又称为蜡封、封蜡印等,概念不甚统一,是印章艺术中的奇葩。

肖形印的起源与青铜器制作有关,制作铜器或陶器所用以拍拓花纹的印模就是早期肖形印的雏形。早在 20 世纪八九十年代,温廷宽、王伯敏、康殷等先生的研究成果都持这种观点。我们看商周玺印上的饕餮纹、兽面纹、蟠龙纹等,确实与青铜器上的纹饰极其相似。

目前一般认为肖形印的起源可追溯到殷商时期,那方殷墟遗物"亚禽氏"玺印,就被视为最早的肖形印,同时也是最古老的文字印。我们原先认知的玺印起源于春秋战国,也因此提前了六七百年。陈介祺以为肖形印起于夏商,但目前尚难以断代至夏,至于商代已无异议。

肖形印鼎盛于汉代,此后渐衰,无论是数量还是质量都明显不如意。魏晋已不多见,黄宾虹《滨虹草堂藏古玺印》还收有零星的魏晋肖形印,尚有汉印风味。唐代未见肖形印,宋代开始有了押印,偶尔可见的还有宋徽宗赵佶的两方双龙玺印,一方一圆。至于元代,押印兴盛,用以昭信,作为一种凭证,所以图

像已相当于表明某种意义特征的记号、符号，实用性压倒艺术性，已无先秦、秦汉印的神秘、空灵、古朴。

从明代中叶嘉靖年间开始，文人篆刻开始勃兴，流派纷呈，文彭为中兴之主，以文彭为首的"三桥派"、以何震为首的"雪渔派"、以苏宣为首的"泗水派"之外，汪关、朱简等亦独立门户。水涨船高，明代肖形印也因此有了一定可观的数量。重量级印学家、收藏家、书画家、文坛领袖如程邃、汪关、项元汴、丰坊、张应文、耿昭忠、詹景凤、金农、赵宦光、李梦阳、邵潜等或是自刻或是请人刻肖形印，作为书画创作、鉴藏或藏书用印；张应文、赵宦光、徐官等还在印论、印谱中对肖形印进行归类研究，肯定其艺术价值。当然，明代也有很多传统的文人篆刻家、金石学家、印学家依然认为肖形印难登大雅之堂，比如何震就认为"当投之浊流"；沈野在《印谈》中更是发出"以形作字，恶甚"之批评；朱继祚在《印鼎》序中认为是糊弄外行而已，"假托钟鼎，借形鱼鸟，以欺掩尘饭土羹之痴儿"；朱简在《印章要论》中谈到肖形印，虽无恶语相向，但也无推崇之意，"存而不论

可也"。所以，肖形印在明代还谈不上勃兴。

时至清朝，活跃于顺治、康熙、乾隆年间的张在辛、王玉如、诸葛祚等都刻有肖形印。随着清代乾嘉学派的兴盛，也推动了人们对印章的认识。相比明代多数人对汉代四灵印的嗤之以鼻，清人眼里的四灵印则成了一种时尚，观念已经发生了明显的转变。比如，古文字训诂学家、金石书法篆刻家桂馥就是代表，其在《续三十五举》谈到肖形印，就认为："亦有一种古朴处，最是可爱。"桂馥引领风气，直接影响其后的邓石如、巴慰祖，而巴慰祖与外甥胡唐又影响了其后的赵之谦。还有柯有榛以及西泠后四家的陈鸿寿、赵之琛、钱松，也都有肖形印作品存世。陈介祺编辑《石钟山房印举》，肖形印的情况得到很大改善，首次专列"像形"一举，如"三十举一百九十四册"版本，"举之三十"即为"像形"。虽然被编辑在最后，然而"一至四册"收录的为数不少的肖形印作品，却实实在在为后人的研究奠定了基础。

20世纪30年代，黄宾虹于《东方杂志》上刊载《古印概论》，始为肖形印"定名为确"。他认为：

"古印文字，至为淆杂，今据图画象形之印，品类尤多。以体言之，一名肖形印；以用言之，又曰蜡封印。其实古代常用于封泥，后世因趋便易，用为封蜡，初不限于图画与文字之别。而图画象形之印，当以肖形印定名为确。"黄宾虹还以"兹崇邃古，画为字源，三代肖形，列诸册首"的理念，辑有《滨虹草堂藏古玺印》，另在《宾虹草堂印存》中也说道："龙书凤书，原非荒诞。两肖形印举冠篇首，古文奇字印次之，秦汉官私印又次之。"可见黄宾虹对肖形印的重视程度。他对肖形印的意义、价值重新予以重要的肯定，打破前人重文字印、轻肖形印的成见。相比早期印学家，如20世纪30年代孔云白《篆刻入门》，潘天寿20世纪40年代为国立艺专中国画系讲授治印的讲义《治印谈丛》等，黄宾虹对肖形印有着最为深刻的认知。晚黄宾虹一年出生的罗振玉，其《赫连泉馆古印存》也收录有肖形印，并做了一些学术考证。还有邓散木、陈子奋、朱复戡、来楚生、丁衍庸等，从创作、理论上渐渐扭转了长期以来肖形印衰微的势态，特别是来楚生，他真正让古老的肖形印重新迸发出鲜活的

生命力。

至于肖形印的内容题材，实在是太丰富了，常见的有走兽（包括神兽）、飞禽、神话传说、人物活动、花草虫鱼、建筑楼阁、几何图纹及其他杂形。肖形印既是佩挂的装饰物，比如先秦、秦汉的肖形印大多带纽，有穿，有些还是两面穿带印；同时也有印章征信、凭证的功用。魏晋之前盖印，都是施于封泥（抑埴）。印面阴刻，仅能大致看出轮廓，而印于泥上时，便如"浅浮雕"一样立体感很强，能很好地呈现艺术效果。同时受到观念、风气的影响，肖形印也有表达敬畏神灵、镇宅避邪、祈福求吉的用意。

方寸之间见天地，细微之处有乾坤。肖形印如此丰富的内容题材，如此重要的文化内涵，都要在方寸的小空间中完成，所以在艺术处理上，其造型生动活泼，往往捕捉瞬间神态，且手法简练概括，构思奇巧，在似与不似之间，充分呈现先民的艺术创造力、想象力和浪漫主义精神。

最后一定要说明的是，本书100例图版选自《十钟山房印举》《滨虹草堂藏古玺印》《中国肖形印大全》

《古代肖形印选集》《古图形玺印汇》(初集、续集)《故宫博物院藏肖形印选》《上海博物馆藏印选》《中国历代印风系列》《神秘的远古文明——巴蜀印章专题展图录》以及鉴印山房许雄志先生藏品等。至于赏析文字,引用了容庚、温廷宽、王伯敏、康殷、叶其峰、徐畅、许雄志、葛欣等诸多先生的研究成果。他们的深入精微、真知灼见,令我心生敬意,也不断更新我对肖形印的认知,助推本书的编写。限于学识,不敢奢望踵事增华,只是勉力做好梳理工作,书中不逮之处,只能"请俟将来"。

壬寅海暑

范国新于溪埔草堂

目录

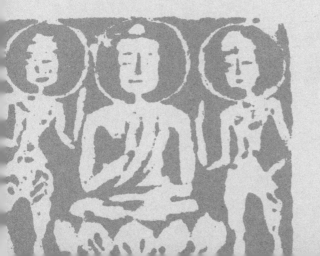

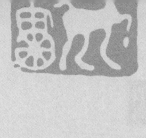

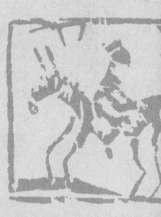
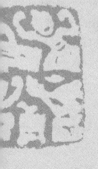
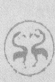

殷商

亚禽氏玺

此印纵横各 2.5 厘米，铜玺，鼻钮。出土于河南安阳，系殷墟遗物，是目前所知最古老的印章。20 世纪 30 年代为黄伯川收藏，并编入《邺中片羽》；1940 年，归于省吾收藏，并编入《双剑誃古器物图录》中；1944 年，转由南京中央博物院收藏。现藏于中国台北故宫博物院。

此印既被视为文字印，又是肖形图案印的滥觞，其图案、文字可以追溯到殷商青铜器上的花纹、铭文。线条自由奔放，可见早期先民精神世界的质朴、粗犷。亚形可看成花边，"罕"像捕鸟之网。文字学家郭沫若、唐兰、陈梦家等，都指出"罕"为象形字，像捕猎工具；又由捕猎工具引申为禽获之"禽"，即"擒"之初文。胡厚宣又说"毕即禽"。"毕"字见于甲骨文，其古字形颇像田猎用的长柄网。所以，有学者释此印为"亚形鸟毕文字玺"。徐畅先生《先秦玺印艺术风格述略》考释为"亚禽氏"，广为人接受，并且他认为："铜玺'亚禽氏'应是氏族首领'禽'的权力象征或凭信之物。'禽'应是武丁时期的人。"得益于这些学者的深度考释，商代已有铸印的存在与使用已无异议。我们原先认知的玺印起源于春秋战国，也因此提前了六七百年。

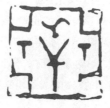

饕餮纹玺

　　此印纵横各 2.5 厘米，铜玺，鼻钮，北京故宫博物院藏。叶其峰先生断代为"战国"，并有简述："此印纹与燕下都出土的战国半瓦当上的兽面纹近似。"徐畅先生以为："此玺为双钩线描，双眉、双目、鼻、嘴（裂口）均清晰明了，与小屯 238 号墓出土的晚商中期方鼎的双钩饕餮纹相似。从钮式及纹样可定为商代。"

　　饕餮是青铜器上最为常见、最具代表性的纹饰之一，有学者甚至把早期青铜器时代名为"饕餮纹时代"。"饕餮纹"也称"兽面纹"，常见的形象是一具面目狰狞的怪兽。"饕餮"是神话中的四大凶兽之一，虽然《山海经》《左传》《吕氏春秋》《淮南子》等说法不一，但给人的印象就是凶恶、贪婪、食人。以饕餮饰于青铜器，意在使人心生畏惧，以示王权的威严，也有镇恶辟邪的寓意。

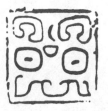

西周

饕餮纹玺

　　此印纵 3.9 厘米，横 3.5 厘米，铜玺，圆柱环钮，年代应为西周时期，文雅堂藏。徐畅先生认为："印体扁薄，印钮环形，但呈圆柱形，便于手指穿握，与西周时扁薄略呈弧度之环形钮略异，但其西周的断代不容怀疑。"

　　此印中有栏线相隔，左右铭铸饕餮纹不尽对称，打破习以为常的方整规矩，显得自由不羁，气息灵动率意。我们常见的饕餮纹多为单个纹样，而类似此印的多个饕餮纹自由组合的，则难得一见。

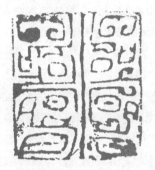

蟠龙纹玺

此印直径 4.5 厘米，铜玺，鼻钮，年代为西周中晚期或春秋时期，北京故宫博物院藏。叶其峰先生《古玺印通论》认为："从印纹图像考察，其时代当属西周时期，最迟也不会晚于春秋早期。"

这方蟠龙纹玺卷体龙纹，美轮美奂。蟠龙纹也称为"团龙纹"，这种团形构图相比方形构图更强调位置经营、聚散组合。整体构图呈旋涡状，龙身作圆形盘旋，龙纹精雕细琢，龙眼圆睁、不怒自威，以原始图腾的神秘，佐以线条的凝练、活泼，造型严谨又不乏生动，因此大放异彩。在阶级社会中，龙图案又是权力的象征，这类古玺如果与"印章的雏形"陶拍相比，我们可以看出一种蜕变，那就是从粗放、自在、不羁走向凝重、严谨、精致，也体现权力的狞厉、威严。龙纹图案不仅体现了早期先民的图腾崇拜，更是华夏民族精神的象征。古老传说有"黄帝骑龙而升天""颛顼乘龙而至四海"，因此龙文化源远流长，今天的我们也以"龙的传人"而自豪。

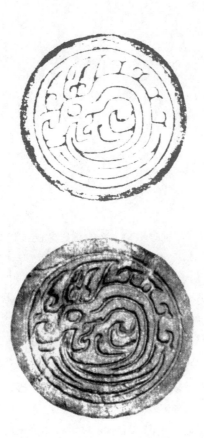

蟠龙纹玺

　　此印直径5.5厘米，温廷宽先生《中国肖形印大全》编入。从印面题材以及纹式判断，年代大概是西周时期。温廷宽先生以为"大致不晚于战国"。徐畅先生以为"纹饰繁缛而古朴，稍晚于妇好墓团龙纹，应是西周初期之物"。

　　与北京故宫博物院所藏西周蟠龙纹铜玺相比，此印为陶质，所以气息更加原始、粗犷。陶质因为相对松软一些，可以随意披削，线条朴拙、奔放，特别是外轮廓线，虽有断处而其意连，显得酣畅淋漓。当然也不是毫无章法，粗中有细，特别是龙身如节，节奏很强，气脉畅通。

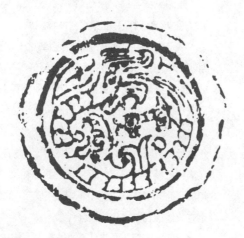

凤鸟纹玺

 此印纵横各 3.6 厘米，铜玺，鼻钮，年代为西周中晚期或春秋时期，北京故宫博物院藏。

 凤是传说中的神鸟，被视为百鸟之王，因此有"百鸟朝凤"之说。容庚先生《商周彝器通考》认为："以鸟纹之文采灿烂者为凤纹。"其《殷周青铜器通论》又说："从这些纹样看来，所谓凤纹也是各种鸟的形象变化和加强而构成的。前三种样式盛行于西周，后一种行于战国时期。"可知，凤纹作为青铜器的装饰，在周代已经非常盛行。青铜器主要与礼仪、祭祀活动相关，而与"有凤来仪兮，见则天下安宁"的凤鸟结合，也充分体现礼制文化与社会观念。

 此印构图简洁，并且更加线条化，突出主要特征，如头有高冠，冠羽后垂，并作顾首状，长喙弯曲，大眼灵动，羽尾向下卷曲，两脚有力。凤和龙一样，从上古时期开始便是具有图腾意味的吉祥物，是祥瑞的象征，所谓"龙凤呈祥"，便是寄寓着先民祈福纳祥的美好祝愿。

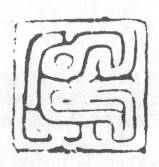

团鸟纹玺

　　此印直径 4.5 厘米，铜玺，鼻钮，年代为西周中晚期或春秋时期，温廷宽先生《中国肖形印大全》编入。

　　此印为团鸟纹，正圆之中鸟首尾盘旋成螺状。首无冠，作顾首状，长喙弯曲，长尾上卷。容庚先生《商周彝器通考》认为："鸟纹通行于商及西周，商代鸟身短，垂尾；西周鸟身长，尾多上卷"，并细分出"长冠垂尾；举首而立；长尾上卷；长尾与身分离；首无冠而回顾；两鸟相重，一首回顾、一首向前；鸟纹作圆形，施于簋圈足内"七类特征。商周时期，青铜器上盛行鸟纹，可能跟"玄鸟生商"的神话也有密切的关系。再具体到这方印，相比青铜器鸟纹饰的繁缛，此印则更加凝练，线条流畅，气息贯通。

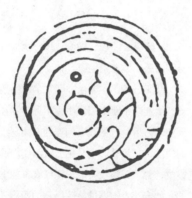

云纹玺

　　此印纵 2.1 厘米，横 1.0 厘米，西周时期玉印，鼻钮，鉴印山房许雄志先生藏。

　　此印云纹，主要由"回"字形线条构成，气韵流动，于连续不断中彰显生生不息，并且又由常见的圆形变为方折，近似互有勾连的方角雷纹。按容庚先生的说法，雷纹其实也是由云纹演变出的样式，云纹和雷纹合称"云雷纹"。云雷纹有单独出现在青铜器上的，如宝鸡青铜器博物院所藏的西周云纹编钟；也有作为辅纹出现的，比如商代晚期和西周早期的兽面纹、龙纹、鸟纹的空隙处常填以云雷纹，使之产生华美、繁复的艺术效果。

　　云纹的广泛应用与先民对"云"这一自然现象的认知有关，所谓"祥云入境，行雨随轩"，云腾致雨，滋润万物，被赋予吉祥的寓意。

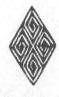

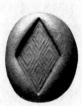

涡纹玺

　　此印纵1.9厘米，横3.6厘米，西周时期铜印，鼻钮，鉴印山房许雄志先生藏。

　　印纹简单、质朴，由内向外扩展，作逆时针回旋状，并且由左向右旋卷而呈"S"形，连续不断，又似有延绵不绝、生生不息之寓意。涡纹是青铜器上常见的装饰纹样，容庚先生《殷商青铜器通论》认为："殷代铜器的装饰纹样中，最典型的几何形纹样，是以一连续的螺旋形所构成的，通常是用极细致的线条，但有时也以粗线条……那些像旋涡激起的叫作涡纹，像带般回环的叫作回纹。近人有人统称这种纹样为螺纹或涡纹。"

　　涡纹也是从自然、生活中提炼出来的，取以入印，除了作为装饰纹样之外，也体现了农业社会先民的原始观念。

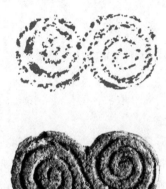

涡纹玺

　　此印直径 2.9 厘米，西周铜玺，鼻钮，上海博物馆藏。

　　涡纹，也称为"火纹"。《周礼·考工记》有"火以圜"的记载，圜即是涡状的火纹。印面中心有同心圆，内圆饰有三条旋涡曲线，象征涡的激起。有学者称此为"三分涡纹"，并根据西周时期青铜器所铭涡纹，指出有六分、五分、四分的不同，以四分为常见。此印三分圆涡纹，并且皆是逆时针方向旋转，比较少见。这类纹样在西周时期青铜器上，一般是在腰间、腹部位置。专家推测，它可能是西周时期某一氏族作为标识的印记，并且指出甲骨文和金文"囧"的字形与这枚涡纹玺颇为相近。

绞索钮纹玺

　　此印纵约 6.0 厘米，横约 2.9 厘米，西周时期铜质双联印。上部印面图案为三角形，下部印面图案为长方形，中部由一绞索状桥形钮连接，形制极为罕见。1980 年出土于陕西扶风县黄堆乡云塘村的西周中晚期灰坑中，后交周原博物院。徐畅先生指出："绞索钮又名绳钮，流行于商晚至西周早、中期。"

　　印面纯粹线条化、图案化，其中上部三角形图案，又有内外之分，外三角形线框，内三角形类似箭镞形状，整体上粗细变化一任自然；下部长方形图案内饰有云纹，布白匀称，并且圆中见方，方圆并施。

窃曲纹玺

　　此印纵 2.5 厘米，横 2.9 厘米，年代为西周或春秋时期，收入黄伯川辑《衡斋藏印》，温廷宽先生《中国肖形印大全》亦编入。黄氏以古董商的精明，将所收藏、经手的文物或拍照或纸拓并编辑成册，那三方意义重大的商代晚期铜玺即著录于他所编的《邺中片羽》，功莫大焉。

　　窃曲纹流行于西周、春秋、战国各个时期的青铜器上。《吕氏春秋》云："周鼎有窃曲，状其长，上下皆曲。"容庚先生《商周彝器通考》将"窃曲纹"细分为十五类，其中一类"其状（一）拳曲若两环，其一中有目形"。所以，"上下皆曲""中有目形"是比较典型的特征。"目形"是象形的蜕变，当然也有状无目形，或有三目形的演变。此印两端皆曲，中有一目，且不做复杂烦琐的勾连或很多个窃曲纹相重叠，艺术处理上显得简洁、清爽。

纵 2.5 厘米　横 2.9 厘米

双鹬纹玺

　　此印直径 2.5 厘米，鼻钮，鉴印山房许雄志先生藏。印钮细小且印体很薄，厚度只有 0.5 厘米，参照西周玺印的钮制与印体厚度，我以为此印应该是西周时期古玺。

　　初见此印，我想当然以为是鹤形，许雄志先生指正为"鹬"。鹬纹玺并不多见，通过查证文献，再对照康殷先生《古图形玺印汇》（续集）所收入的汉代鹬印，再无疑虑。相比之下，鹬的头部比例要稍大些，且头部往往没有毛发装饰，多数时间里又似火烈鸟一样单腿站立。印中双鹬，体态修长，羽翼丰满，站姿优雅，爪小尾短，目部特写，引颈作深情对视状，这也是一种瞬间情态的捕捉。

　　对鸟的形式源远流长，如仰韶文化庙底沟类型彩陶就出现"对鸟"主题，王仁湘先生做了全面而细致的研究，有助于我们了解对鸟主题形式的发展演变脉络。

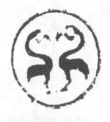

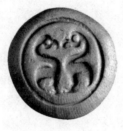

春秋

鱼纹玺

　　此印纵 1.6 厘米，横 1.2 厘米，钮全损，铜质，陈伯衡藏。1944 年山西凤陵渡附近古墓出土，同时出土的还有春秋时期的匜、簠敦等，所以大多数学者视此鱼纹玺为春秋遗物。王伯敏先生指出："鱼印造型，与陕西博物馆藏周代鱼簋铭文'鱼'（拓片见下图）的形体、结构相似，尤以鱼鳞，印与铭文都分作十片。"所以，也有学者认为年代也可能早到西周时期。

　　鱼纹的造型，早在新石器时代即已出现，西安半坡出土的彩陶上，绘有各种各样的鱼纹。李泽厚先生《美的历程》说："像仰韶期半坡彩陶屡见的多种鱼纹和含鱼人面，它们的巫术礼仪含义是否就在对氏族子孙'瓜瓞绵绵'长久不绝的祝福？"鱼的繁殖能力很强，所以鱼纹玺也寄寓着后代繁衍、人丁兴旺的美好祝愿。

战国 龙纹玺

此印纵 1.6 厘米，横 1.7 厘米，战国时期玉印，鉴印山房许雄志先生藏。

此印是"龙"形象的简化、提炼，头顶有角，脖颈和身体屈曲，加入了蛇的一些特征，细腿卷尾，又趋向于兽。毕竟龙是神话传说中的生灵，其形象是基于先民的想象力而来，综合了多种动物的形状，变幻莫测，神秘非常。

在古器物上，我们往往可见以龙为纹饰，趋吉辟邪。河北易县燕下都遗址出土过战国龙图纹瓦当，至于汉画像、马王堆帛画上的龙纹更是常见。绝大多数情况下，龙作为神兽，其出现是一种吉祥之兆。

在封建王权的影响下，龙更是象征着尊贵的地位、威严的权力，如《礼记》中就把龙视为"龙、鳞、凤、龟"之首。当然也有另外一种说法，把龙视为邪恶的象征。传说女娲补天，即"杀黑龙以济冀州"，黑龙便是作为一种古老的、邪恶的存在。具体到这方战国古玺，取龙入印，则是求吉之意。

夔纹玺

此印直径 2.7 厘米，战国时期铜玺，鼻钮，《滨虹草堂藏古玺印》收入。

此印形象是古时神兽"夔"，主要特征是张口、卷尾、一足，有说一角，有说无角。比如，《山海经》云："东海中有流波山，入海七千里。其上有兽，状如牛，苍身而无角，一足，出入水则必风雨，其光如日月，其声如雷，其名曰夔。黄帝得之，以其皮为鼓，橛以雷兽之骨，声闻五百里，以威天下。"

黄宾虹考释手稿中，除了部分引用《山海经》之说，也提到东汉许慎《说文解字》之说："夔，神魅也，如龙一足。从夂，象有角、手、人面之形。"大概就是因为夔与龙的特征有些接近，我们时常把商周青铜器上的夔纹、龙纹笼统地称为夔龙纹。后来容庚先生在《殷周青铜器通论》中明确指出："我们认为夔也是一种爬虫类加以变化的形态，其形状的特色是像龙的形态，有一脚和一足"，并且还认为"夔纹和龙纹一样具有高度的装饰性，可是在铜器装饰上夔纹多于龙纹"。

此印夔形昂首张口，身躯凛凛，一足侧立，好似一副随时往前猛扑的姿态，威严凶猛。在巫文化盛行的王权时代，更增加其神秘气息。夔纹的基本意象与当时的宗教、巫术息息相关。

兽纹玺

　　此印直径2.2厘米，战国时期铜玺，上海博物馆藏。

　　此印一说是"虎纹玺"，兽形题材中"虎"也最常见，在中国传统文化中，虎的地位也仅次于龙。另外，虎虽然是现实生活中真实存在的，但艺术加工时也像龙一样被神化，往往头顶附角。温廷宽先生以为"战国虎印的虎身作S形"。徐畅先生则认为应是豹纹图像玺，"豹形颈长身长，多呈S形体势；虎纹颈短身长，与豹有明显的不同"。

　　古印狩猎题材中，"虎"多见、"豹"少见，且往往难以确切分辨。对于这种主要特征不明的动物图案玺，往往也笼统称为"兽纹玺"。相比较而言，常见的肖形虎往往更强调"强壮"，虎步生风，虎踞长啸；而豹因比虎体形小些，擅奔跑冲刺，刻画时也更加突出灵动、敏捷的姿态。

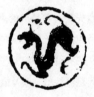

兽纹玺

　　此印直径 1.2 厘米，战国时期铜印，鸟钮，鉴印山房许雄志先生藏。

　　印面走兽难以确切对应具体形象，所以依循旧例，笼统称为"兽纹玺"。侧身形象，似是犬形，作回头状似在呼唤主人。又似是虎，张口作咆哮状，但视其短尾上竖，则非肖形虎常见的"尾端卷曲"形象；再视其爪，后爪则是虎爪特征。关于战国虎类图形，行烛山房葛欣先生有着精辟的见解："战国的'虎爪'有典型的时代特征，通常被称为'C'形爪或钩状爪。当然，除了占据主流的'C'形爪，还有部分'个'字形爪和简略棍状爪，以及极为稀少的馒头状爪。"

　　肖形印以形写神，重在传神，并非完全写实与现实再现，也因此很多肖形印难以对应具体形象。一来，有些形象完全是凭空臆想，加入主观情感，发挥艺术想象力而重新创造出的；二来，有些虽然依托形体，然而"遗貌"过甚，甚至抽象化，纯粹靠直觉甚难识别，在似与不似之间，表达着艺术的写意精神。

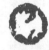

虎纹玺

　　此印直径 1.7 厘米，战国时期铜玺，鼻钮，北京故宫博物院藏。

　　印面之虎作回首状，再观虎身卷曲，虎口大张，虎爪成双钩状，虎尾上翘，这些刻画力显神凝，老虎健壮凶猛的形象便显得生动、立体。虎以勇猛著称，号称百兽之王，《说文解字》云："虎，山兽之君。"与龙纹一样，虎纹也见于"国之重器"的商周青铜器上，以示威风、霸气，甚至藐视一切的气魄。殷墟出土过虎形挂饰，洛阳北窑出土过玉虎，都说明虎是镇邪至宝。

　　印谱中虎纹印比比皆是，表现出各种姿态，或站立、奔跑、躺卧、昂首，如此等等，不一而足。兹从《十钟山房印举》中选一方姿态相似的虎纹印附上，作为参照。

直径 1.7 厘米 （上）

纵 1.4 厘米　横 1.7 厘米 （下）

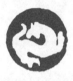

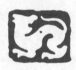

双虎纹玺

此印纵横各 1.6 厘米，战国时期铜玺，兽形钮，北京故宫博物院藏。

印面双虎造型、大小基本一致或略有差异，成背卧式，又可再细分，如第一例，首、尾方向一致，背靠背而相互存在；第二例，首、尾成对角之势。

双兽图在肖形印中比较多见，构图布白上，除了背卧式，还有对卧式、骈列式、哺食式、背负式等。对卧式，显示亲密关系；骈列式，首尾方向一致，并列前行，表现相处的和睦；哺食式、背负式表现的是母子或是"一家三口"的其乐融融。比如三星堆博物馆所藏商周铜虎，张口露齿，雄健威猛，其尾部又有一只倒立的小虎，尽显萌趣。

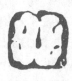

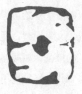

纵 1.6 厘米　横 1.6 厘米 （上）

纵 2.1 厘米　横 1.8 厘米 （下）

41

鹿纹玺

　　此印直径约 1.5 厘米，战国时期铜玺，上海博物馆藏。

　　印面中的鹿，身姿灵活矫健，最为重要的鹿角特征又表现得简洁洗练，整体上便显得奔放明快。鹿纹印比较常见的艺术处理上，往往都对鹿角精心美化，此印鹿角则由繁化简。而有些"鹿角"甚至极尽美化之能事，华丽巧饰，如下图黄伯川《尊古斋集印》所辑入的那方鹿纹玺，就是如此。

　　从新石器时代开始，彩陶壶、彩陶罐、彩陶盆上就绘有鹿纹。文献记载，鹿被视为吉祥物，特别是鹿角作为神圣的象征，如殷墟就有鹿角刻辞；鹿骨也作占卜之用，殉葬、祭品也用到鹿。王公贵族既有圈地养鹿、赏鹿的爱好，也把鹿作为田猎的对象，其皮、角有很高的经济价值。同时，有关田猎射鹿的文献记载更是非常之多。

　　无论是"鹿者，乐也"，还是"德至鸟兽则白鹿见"，都是祥瑞观念的反映，取"鹿"以入印，也是取吉的寓意。

直径 1.5 厘米 （上）

纵 2.2 厘米　横 2.3 厘米 （下）

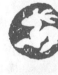

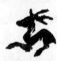

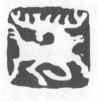

鹿纹玺

　　此印纵 1.71 厘米，横 1.83 厘米，战国时期铜玺，鼻钮，鉴印山房许雄志先生藏。

　　印面中鹿呈跪卧造型，基本保持着枝杈状鹿角、鸟喙状鹿嘴、驼峰状鹿背等典型特征。因是跪卧姿态，鹿便显得优雅、安静，但因夸张的鹿角，整印气势开张，与那些印面作矫健善跑状的，有异曲同工之妙。印面还饰有"吉"字，图纹与文字相得益彰。在原始狩猎游牧生活中，鹿便与人类的关系十分密切。一来是狩猎的对象，关乎人类生存；二来又作为先民精神的诉求而予以神化，被视为可通天、通灵之物，而鹿角便是"灵力"的来源，因此鹿角作为神圣的象征，常用来占卜、祭祀、墓葬或用具，比如东周楚墓的"镇墓兽"就是头插鹿角的，陕西宝鸡北首岭遗址出土的锄、矛、铲、凿，也有用鹿角制成的。

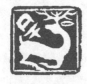

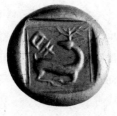

獬豸纹玺

　　此印纵 1.98 厘米，横 2.1 厘米，战国时期铜玺，鼻钮，鉴印山房许雄志先生藏。

　　视印面神兽龙头、兽爪以及最显著的"独角"特征，应为獬豸，表现出威武凶猛，一副随时俯冲的姿态。獬豸也称解豸、獬廌、解廌，文献中对獬豸特征的记载，大概有四类：一说獬豸似麒麟，如《隋书·礼仪志》引蔡邕曰："解豸，如麟，一角。"此印獬豸身躯颇似麒麟，只是麒麟一般头有双角，獬豸则独角。一说獬豸似神羊，如《晋书·舆服志》："獬豸，神羊，能触邪佞。"此种造型，可参见本书收入的汉代獬豸纹印。一说獬豸似牛，如许慎《说文解字》："廌，解廌兽也，似山牛，一角。"一说獬豸似鹿，如《汉书·司马相如传》提到"弄解廌"，颜师古注引张揖曰："解廌似鹿而一角。"由此可见，獬豸形象是综合了多种动物而成的。

　　獬豸能辨是非曲直，能识善恶忠奸，是执法公正的象征。据说在上古时期，作为五帝之一的尧的刑官皋陶，就用獬豸治狱，助辨罪疑，有罪则触倒，无罪则不触，裁决准确无误。所以"獬豸"的正气凛然、刚正不阿，给人以莫大的安全感。取以入印，意在镇邪祛恶，寓意吉祥。

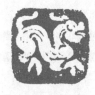

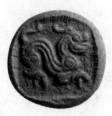

获麟纹玺

　　此印纵 1.7 厘米，横 1.5 厘米，战国时期铜玺，异兽钮，无穿，河南商丘出土，《滨虹草堂藏古玺印》收入。

　　黄宾虹先生释此印为"获麟"。获麟，指春秋鲁哀公十四年（前 481）猎获麒麟一事。相传孔子正在写《春秋》，看到西狩捕获麒麟，感叹麒麟本为太平盛世的"仁兽"，然而"出非其时"而在乱世被捕获，甚为感伤，《春秋》至此而辍笔。也有一说，孔子因为见到麒麟，感到"吾道不行矣，吾何以自见于后世哉"，因此作《春秋》。不管是哪一种情况，都说明麒麟的不同凡响，被视为"至仁至美"的瑞兽，现在也常借喻为德才兼备之人。

　　麒麟印不多见，"雄曰麒，雌曰麟。"这方麒麟肖形印也符合古人想象的麒麟主要特征："龙头、鹿身、一角、牛尾、马蹄。"麒麟集龙、虎、牛、鹿等形象于一身，可见先民丰富的想象力。王伯敏先生说"与战国时期的铜兵器'郑子戈'图徽接近"，山西宁武出土的汉代画像砖有类此印的画像。汉印中也有"获麟"题材，如下图铜印，山东博物馆所藏，可以对照。

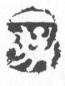

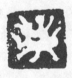

猎兕纹玺

　　此印纵约1.8厘米，横约2.0厘米，战国时期铜玺，上海博物馆藏。

　　玺印反映的是当时的狩猎生活，题材内容是猎兕。兕，古指犀牛，也有说是类似犀牛的异兽。《说文解字》释"兕"："如野牛而青，象形。"我们在商周、春秋战国的铜器上，可见狩猎犀牛的画像纹。犀牛皮糙肉厚，体格健壮，难以想象这种猎取需要经历一番怎样的搏斗！有文献记载，犀牛皮坚厚，在当时被用来制作铠甲，而犀角则是珍贵的馈赠礼品。此印中犀牛头有一角，低首奋蹄，身有旋涡纹，表示冲抵、抵抗，表现搏斗精神。犀牛脚下及左下角痕迹，似可理解为盾剑等狩猎工具散落一地，加上阴刻边栏的残破，营造出一种激烈搏斗的场面。

熊纹玺

　　此印纵约2.1厘米，横约3.4厘米，温廷宽先生《中国肖形印大全》编入。

　　印面独有一只黑熊，可能是因为黑熊生性孤独而不成群结队。黑熊又称为"狗熊"，体型庞大，四肢粗壮有力，尾巴很短，此印所铭刻的黑熊，基本符合这些特征，大体寓意"强悍""坚韧""伟力""无畏"。文学中，常以熊比喻勇士或雄师劲旅，如《史记·五帝本纪》："（轩辕）教熊罴貔貅貙虎，以与炎帝战于阪泉之野。"有时也指帝王得贤臣辅佐或生男之兆，比如"梦熊"之说，语出《诗经·小雅·斯干》："吉梦维何？维熊维罴。"又："大人占之，维熊维罴，男子之祥。"郑玄笺："熊罴在山，阳之祥也，故为生男。"

　　以"熊"为题材的印章比较少见，汉印中还可见"戏熊印"，熊的形象变得敦厚、温和。

橐驼纹玺

此印纵 1.6 厘米，横 1.5 厘米，康殷先生《古图形玺印汇》（初集）编入。

印面中一只双峰橐驼，昂头曲颈，头小颈长，四肢细长，蹄则扁平，状如盘子，这样有利于在沙漠中行走。

橐驼即是骆驼，汉代以前称"橐驼"，汉代之后称"骆驼"。从远古时期，橐驼就被古人视为吉祥之宝，是希望的象征。特别是游牧民族，把最好的橐驼敬献给天地、山神，不宰杀，终身供养。橐驼生存能力极强，善耐饥渴，在干旱、恶劣的环境下能够负重致远，被誉为"沙漠之舟"。所以，铭刻"橐驼纹"便有着"不畏险阻，无惧困境，一步一个脚印走向希望"的美好寓意。

纵1.6厘米 横1.5厘米 （上）

纵1.0厘米 横1.0厘米 （下）

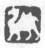

双兽纹玺

　　此印纵横各 2.3 厘米，战国铜玺，鼻钮，北京故宫博物院藏。

　　印面双兽置于文字之下，非独立图纹玺，像这一类的战国玺印数量不多，汉印中则比较常见。有学者以为这类图纹不是独立存在的，是作为文字的附属与装饰，应该视为文字印，这里则依循旧说，仍视为肖形印。这类玺印，文字或在上，或在下，或在某一角落，且这类战国古文，往往古拗难识。如此印文字，专家释读各有不同，有认为是"懋钵"，也有认为是"备钵"。

　　印文两字系反文，结体古拙生动，气象圆浑，中有界格，然不隔气息，且界格之方与文字笔画之圆，透露着方圆互施、方圆交融的智慧。双兽皆作回头状，只不过一兽长颈细腿，肢体扭动，显得极度灵活；另一兽头长一角，张口竖尾，前足着地，后足离地，跃跃欲试，神态各异。综合文字与图纹来看，可能是有一定身份地位的人的佩印。

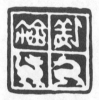

三兽纹玺

　　此印纵 1.7 厘米，横 1.8 厘米，战国铜玺，《十钟山房印举》收录。

　　古代肖形印中有很多兽形，无法识读确切形象，有些是古人凭空臆想，发挥艺术想象力，进行艺术加工；有些则是虽有现实的参照，然而"遗貌"太甚，过于简洁，纯粹靠外形轮廓已然难以辨认。《十钟山房印举》收录多方三兽纹玺，印面或方或圆，往往不可辨认出究竟是何物。下附一方此三兽纹玺便是如此，简练粗放、朴实无华，已到了不能再简洁的地步，康殷先生释为"三熊"，可供我们参考。

　　三兽齐集一印面，如何和谐相处，章法布局就显得尤其重要。此印三兽，有大小之分，有高排宽卧，有腾挪避让，同时画面中心紧凑，留红多在四周，整体上就有疏密变化。

纵 1.7 厘米　横 1.8 厘米　（上）

纵 1.8 厘米　横 1.8 厘米　（下）

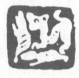

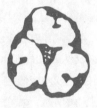

蟾蜍纹玺

　　此印直径 2.4 厘米，战国带勾印，铜质，铁斋藏。

　　印面中蟾蜍，体长肥肚，头大无尾，四肢劲健，后肢用以跳跃，意象浑然，质朴古茂。蟾蜍是蛙类的一种，而画蛙古已有之，早在新石器时代，如河南陕县庙底沟、陕西临潼姜寨出土的彩陶上就有蛙纹。

　　蟾蜍有为人熟知的别称——癞蛤蟆，而癞蛤蟆在文学当中往往又有贬低意味。然而在古人看来，癞蛤蟆却是长寿的象征，如《抱朴子》就说："蟾蜍寿三千岁。"在神话传说中，蟾蜍更是演变成月精，是奔月的嫦娥所化。《淮南子》记载："羿请不死之药于西王母，羿妻姮娥窃以奔月，托身于月，是为蟾蜍，而为月精。"所以，后人画月亮时，总喜欢画上蟾蜍。这里以蟾蜍入印，可能就抱有对长寿的期待。

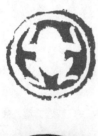

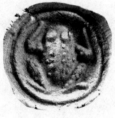

玄鸟纹玺

　　此印纵横各 1.6 厘米，战国铜玺，亭钮，上海博物馆藏。

　　印面中一只带冠玄鸟，展翅欲飞，生动活泼。玄鸟最早见于《山海经》，是一种神鸟。上古时期图腾信仰，到殷商的先祖以玄鸟为图腾，流传着"玄鸟生商"的传说。晚商青铜器《玄妇罍》其铭文有"玄鸟妇"三字合文，也表明商代祖先以玄鸟为图腾。《诗经》里也说："天命玄鸟，降而生商，宅殷土芒芒。"

　　玄鸟也常被人称为"凤鸟"，甚至称作"燕"，如《楚辞》云："玄鸟，燕也。"此印中凤鸟即形似燕，尾巴似凤，口中所衔似为卵，因传说中玄鸟下卵，简狄吞卵而生商契，是为商代祖先。神话传说给玄鸟带来了神秘的色彩，反映在艺术形象中，所呈现出的往往是华丽、富贵的气象。

纵 1.6 厘米　横 1.6 厘米

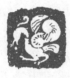

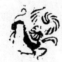

帝俊玺

此印纵 2.1 厘米，横 1.8 厘米，战国时期铜玺，上海博物馆藏。

王伯敏先生释图为"帝俊"。印面形象，人形，双鸟头，熊身，腰部饰蛇，与传说中"鸟首熊身"的帝俊形象相吻合。帝俊为上古传说中的天帝，《山海经》说他有三个妻子，分别是娥皇、羲和、常羲，其中娥皇"生此三身之国"，一首三身且是姚姓；羲和生了十个太阳，被羿射掉九个；常羲生了十二个月亮，不知何故被吞没了十一个，所以帝俊也被人视为始祖，"俊生日月，天方运转"。王国维先生曾根据殷墟甲骨卜辞考定，认为帝俊就是三皇五帝之一的帝喾，此说供读者诸君参考。

此印一身两头的形象少见，应该是后期演变而来的，王伯敏先生认为"犹如'比翼鸟''比肩兽'之类，当时或许作为祥瑞之兆"。作为吉祥、神圣的象征，这也是先民基于恶劣生存环境下的一种最朴素的表达。

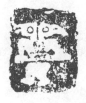

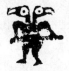

禺疆玺

　　此印纵横各 2.0 厘米，战国时期铜玺，上海博物馆藏。

　　此印正立形象，人面双手，鸟身两翼，头上两耳珥蛇，两足践蛇。与《山海经·海外北经》所云"北方禺疆，人面鸟身，珥两青蛇，践两青蛇"的"禺疆"相合。禺疆为古代传说中的神人，《山海经》说禺疆为水神、海神，《淮南子》则视为风神，看来"禺疆"身兼多职。对此，王伯敏先生认为："其实都是古人凭自己的想象，变出许多说法来，无非是古人在与自然做斗争中，要想战胜自然，设想多种神人作为精神上的维护。"我以为特别有道理。既然是想象中的"神人"，"禺疆"的形象也在不断变化，或省去"双翼"，或不再"践蛇"，但基本保持"人面鸟身"的形象，大抵所表达的也是祈福辟邪之意。

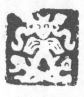

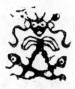

神人操蛇纹玺

此印直径2.0厘米，战国时期铜玺，上海博物馆藏。

王伯敏先生断为汉印，然结合其他专家研究成果，考查此印风格特征，年代似为战国时期。这类神人"珥蛇""践蛇"的图像在先秦青铜器上比较流行，汉画像中只有少量"操蛇"题材，且与先秦图像差异明显。参考吴荣曾先生1989年在《文物》上发表《战国、汉代的"操蛇神怪"及有关神话迷信的变异》一文，他对"操蛇"图像的时代特征、形成及变异都有详细的叙述，认为从战国到汉代，"神灵操蛇、践蛇之类的形象已趋于消失，而蛇身人首式的神灵则日益重要，这标志着蛇在神话迷信中的地位出现了极大的转变"。

印面形象拟神人珥蛇操蛇。珥，原意为饰耳的玉，珥蛇即以蛇饰耳，耳上穿蛇；操蛇，即操控、控制蛇。《山海经·海外北经》提到："博父国，在聂耳东，其为人大，右手操青蛇，左手操黄蛇。"《山海经·大荒北经》云："又有神衔蛇、操蛇，其状虎首人。"王伯敏先生认为"神人操蛇，可能是当时的巫者所扮演""刻在印上，或许用作辟邪"。

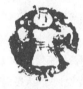

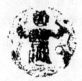

神人操蛇纹玺

此印直径 2.2 厘米，鼻钮，铜玺，北京故宫博物院藏。

王伯敏先生释图为"神人操蛇"，断为汉印；徐畅先生也以为当是"神人操蛇"，并认为年代为战国时期。叶其峰先生断为汉印，释图为"郁儡纹"，并引《后汉书·礼仪志》中"郁儡"注："汉人在大傩之日'画郁儡持韦索以御凶鬼'。印纹与郁儡形象吻合。"也就是说，汉代人把郁儡视为门神，以驱鬼避邪。

此印重在表现神人的威风凛凛，英气勃勃，洋溢着艺术创造的原始活力、浪漫精神。蛇被轻易捉拿，说明迷信的先民对于蛇是既崇拜又畏惧的双重心理。在先民意识中，真实存在的蛇与想象中的龙渊源很深，蛇甚至被视为"小龙"。闻一多先生《伏羲考》甚至认为："龙是蛇图腾兼并与同化了许多弱小单位的结果。"与龙一样神秘，蛇在远古时期也作为图腾而被崇拜。然而蛇又毕竟实实在在带来灾害，当蛇灾泛滥之时，便寄希望于神人来除害。因此，肖形印中操蛇的题材比较普遍，操控也不限于手捉，或是珥蛇、践蛇、啖蛇、衔蛇、腰缠蛇等多种形式都可见到。

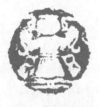

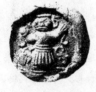

鸾鸟啄蛇纹玺

　　此印直径 1.9 厘米，战国铜玺，上海博物馆藏。

　　印面中有一只带冠鸾鸟，嘴啄一蛇，蛇头朝下，鸾鸟刻画得尽显锐气，其昂首挺立，冠羽扬起；尖爪如钩，刚劲锐利。寥寥线条，洗练、平实，然而不减其神采奕奕。

　　鸾鸟是为瑞鸟，《西山经》记载："有鸟焉，其状如雀而五彩文，名曰鸾鸟，见则天下安宁。"郭璞注曰："旧说鸾似鸡，瑞鸟也。"鸾鸟"见则天下安宁"，其所啄之蛇，就被视为邪恶、作祟的象征，如《山海经》就有"见蛇则天下大旱"之说。

　　鸾鸟啄蛇纹也可见于战国时期的狩猎壶上，无论是作为狩猎壶上的纹饰还是取以入印，其用意都是镇恶驱邪。

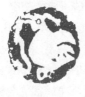

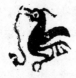

武士玺

此印纵横各 1.2 厘米，战国时期铜玺，安徽寿县出土，《滨虹草堂藏古玺印》收入。

印面作武士状，一手执剑，一手持盾，一种"天地虽大，一剑在手"的气魄。山东嘉祥武梁祠画像石刻中有类似图像。王伯敏先生认为："这种印，或许在当时用作军递封泥。"徐畅先生也提出自己的想法，认为："可能是表示步卒头领身份的佩印。"

战国时期，诸侯割据、战乱不断，以武士形象入印，折射出保疆卫土的时代主题。审美风格上，粗犷、雄健是此印的美学基本特征。人物形象刻画得强壮有力，浑身透着一股无所畏惧的冲劲，迸发出昂扬的气息，充斥着原始的战斗精神，独具浓郁的民族特色。

也有说印面似为舞者起舞。古代民间有"盾牌舞"，即舞蹈者右手持短刀，左手拿盾牌，形象地表现出战场上两军对垒破阵、短兵相接、彼此攻守的战斗气氛。如下图，同样收入《滨虹草堂藏古玺印》，印面人物屈膝，似作舞状，灵活曼妙，具有很强的艺术感染力。

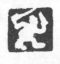

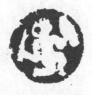

纵1.2厘米　横1.2厘米（上）

直径2.0厘米（下）

75

方相氏玺

此印直径 2.0 厘米，战国铜玺，鼻钮，北京故宫博物院藏。

叶其峰先生释图为"持戈盾象人纹"，并断为汉代之物。何为"象人"，那就是《汉书·礼乐志》所记载的汉代百戏中带着假面具的表演者。此印也常被人释为"武士印"，因其持戈盾的显著特征，然而没有细究人物脸上所凸显的"两红点"，无论是汉印还是汉画像石，"武士"的脸部既然是粗放勾勒轮廓，就不会再画蛇添足补上"双眼"，并且面部宽扁，与身体的比例不协调，之所以这样，是因为戴了面具，面具眼部是空洞状。另外，"象人"与倡、优、俳等都只是地位低下的乐舞百戏艺人，汉印对其刻画往往形简易赅，甚至夸张造型以至于滑稽，而像印面中如此英气的形象刻画，显然不太可能是"象人"，并且更有可能是战国时期玺印。

那么此印所表达的究竟是什么内容？我以为是方相氏驱疫。方相氏是古代的傩祭之神，职责为驱除疫鬼，《周礼·夏官·方相氏》就记载了方相氏戴冠及面具，执戈扬盾，口作傩傩之声以驱疫。印面中方相氏半屈膝，似为驱疫仪式时所跳祭祀舞蹈。所以，此印所寄托的也是天神赐福、消灾驱邪的美好祝愿。

　　此印直径1.5厘米，战国时期带钩符合玺，铜质，鉴印山房许雄志先生藏。

　　符合玺，顾名思义就是作为合验符信。印一分为二，各执其一，二者合之即为证。也有称为"合同印"，如邓散木《篆刻学》曰："有一印中剖为二，如古代符节者，曰合同印。"

　　印面为虎，勇猛、刚毅，寓意吉祥，也是权力、力量的象征。这种"符合"形式，在玉佩中更是常见，图案不独虎纹，也有作龙凤图案的，以寓阴阳相合、龙凤呈祥之意。另外，在古代军事战争中，作为调兵遣将的凭证——虎符，就是铸成虎的形象，并且也是一剖为二，合以验证的。

　　鉴印山房许雄志先生还藏有一方铜制符合玺，印面是獬豸，且是鸳鸯式鼻钮，造型惊艳。兹附上，供参考。

巴蜀图符玺

此印直径 3.4 厘米，战国时期铜玺，鼻钮，上海博物馆藏，受赠于罗明娴女士。

巴蜀图符玺大约在战国早期就有了，流行于战国晚期。秦灭巴蜀后，巴蜀图符玺随之渐渐消亡，至于西汉初期已绝迹。与同时期的其他印章相比，巴蜀图符玺风格特征迥异，符号识别、释读也难点很多。常见的巴蜀图号，有虎形、鸟形、手形、心形（或称并蒂、花蒂）、星月形、"王"字形等，最多见于铜兵器上，少量在乐器、生活用具上，因此绝大多数与战争有关。

玺印上巴蜀图符有简单一类的，仅有一两个图符；也有多个图符组合一类的，此印便是这一类，并且一部分符号相似或相同，在组合上尚不能看出规律，也不是特别讲究对称之美，更多要表达的是一种思想、观念。高文、高成刚先生以为巴蜀图符"可能是带有原始巫术神秘色彩的吉祥符号或吉祥语性质的图语"。除了这种"图语说""符号说"之外，还有"图腾徽识说"，比如黄宾虹先生就认为巴蜀印为"图腾国族标帜"。还有一些学者认为巴蜀符号也属于文字，或表音或表义，并与甲骨文、金文以及少数民族文字进行观照。

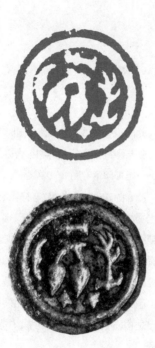

巴蜀图符玺

　　此印直径约 3.7 厘米，战国时期铜玺，曾在萧春源先生与平湖玺印篆刻博物馆合办的"神秘的远古文明——巴蜀印章专题展"中展出。

　　萧春源先生认为此印"有符号十三个（重文一个），有巴蜀文字甲、文字乙，更有汉字'知'，这是表明巴蜀符号是文字且可与汉字串连成语句的另一例证"。巴蜀印章上的符号是不是文字？1999 年，萧春源先生《以埃及文字试论巴蜀符号也是文字论》一文提出了自己的看法。应该说，巴蜀图符并不是成熟的文字，但已是构成表义、表音的功能，其意义目前尚不能完全解读。

　　这方玺印，图符组合多且有重复，这种已经抽象化的图符，表达的已经不仅仅是美的追求，更是地域文化、思想观念的承载。

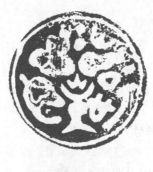

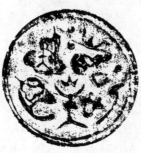

巴蜀图符玺

此印纵横各 3.4 厘米，战国时期铜玺，四川新都县马家乡出土，四川省博物馆藏。

印面巴蜀符号的确切意义，仍难以解读。玺印下部两人对面而立，并伸手相握，手上是图形符号，手下置一罍。

目前研究表明，"巴蜀图符"绝大多数与战争有关，因为绝大部分都铸于铜兵器上，而此印是与战争无关的族徽标记的典型之作。高文、高成刚先生以为："它的性质却无疑应系家族的族徽，因为在该墓同时出土的其他器物，如戈、钺、斧、斤、曲头斤、削、凿、缶以及纺轮形等器上，也都有与铜印上相似的图形符号。"所以，对巴蜀图符的研究，除了立足巴蜀特定的文化语境，还应综合考虑巴蜀图符与器物载体的对应关系。

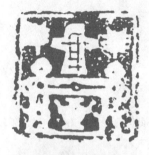

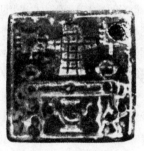

秦

几何纹印

　　此印直径 1.5 厘米，秦代铜印，鼻钮，北京故宫博物院藏。

　　肖形印断代到秦代的非常少见，毕竟秦二世而亡，王朝不过短短 15 年。叶其峰先生断为秦印，兹从其说。印面为几何纹，强调装饰性的形式美，没有多少可以讲述的实质性的内容。但是，古人却通过最简单的线条，向我们展示了他们的艺术创造力。寥寥数条线，由线到面，由直到曲，由细到粗，运用匀称、平衡、节奏的形式原理，表现出既抽象化又规则化的形式特征，给人以对称之美、秩序之美。

　　几何纹最早出现于陶器上，是新石器时代彩器上比较常见的辅纹之一。纹样或菱形、圆形、方形、三角形、逗点形、折线形，不一而足，统称为几何形印纹。

花纹印

　　此印直径 1.3 厘米，秦代铜印，鼻钮，北京故宫博物院藏。

　　叶其峰先生断为秦印，并有简述："印体呈杈状，此种印式多见于秦代私印。"花纹印往往印面形状比较多样，或方，或圆，或多边形，或多角形，或不规则，或随形。常见的纹样有三角纹、三叶纹、四叶纹、四瓣花纹等。此印面阴刻三片花纹，互有呼应且都有连边，又似顺时针旋转的旋涡，且花纹中心部分是一个小三角形而并非习以为常的圆圈，已经完全图案化、抽象化。

　　花纹图案，早在新石器时代的彩陶上就已经出现。因为取材于自然、生活中随处可见的花草树叶，既简单又美观，所以流传很广，无论是青铜器还是秦砖瓦、汉石刻都可以见到，比如湖南长沙就出土过战国时期的四叶纹镜，陕西咸阳宫遗址也出土过秦代花纹瓦当。同时，相比短短十几年的秦朝，汉代花纹印才真正为数不少，且多作方形，如附图四叶纹印；有些印面上也饰有文字，带有汉文字印的时代特色。

直径 1.3 厘米 （上）

纵 1.6 厘米　横 1.6 厘米 （下）

汉

驭龙升仙纹印

　　此印直径 2.1 厘米，铜质，《十钟山房印举》收入，王伯敏先生断为汉印。

　　印面表现的是驭龙升仙的神话传说，印中一人头顶华盖，直身而立，驾驭神龙，遨游九天；神龙头颅高昂，龙身作起伏状，龙尾卷曲上翘，四肢有力，爪为三爪，将驭龙腾飞的姿态刻画得活灵活现。

　　神话传说中，黄帝乘龙而去。《庄子·逍遥游》也记载："藐姑射之山，有神人居焉……乘云气，驭飞龙，而游乎四海之外。"先秦时期，升仙的信仰、长生不死的思想就已经渐入人心，秦国大一统后，始皇帝更是乐此不疲地多次遣人东渡海外，以求长生；到了汉代，神仙思想更是空前盛行，汉武帝热衷求仙问道就是典型。所以，此印是汉人神仙思想、升仙信仰的观照。

　　山东博物馆亦藏有一方汉代驭龙升仙纹印，兹附上，作为参照。

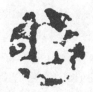

伏羲印

此印纵 3.0 厘米，横 2.6 厘米，汉代玉印，赵之谦旧藏，并刻边款"伏羲氏"。《滨虹草堂藏古玺印》收入，并有考释："列子云，伏羲龙身，女娲蛇躯，此伏羲也，为秦汉古玉章。"

徐畅先生认为此印应为先秦战国遗物，并提出三点理由：其一，战国、先秦典籍都有关于"伏羲"的记载，非汉代始有其称；其二，无冠而裸身；其三，构图与汉画像不同，且布白空灵不满布。这种不同的说法，一并存录，以待有识之士的进一步研究。关于伏羲着衣问题，画像中有着衣冠的，也有半裸上身的，而全裸其身的则确实更加原始。至于汉肖形印布白空灵的，并不少见。

也有人认为此印为"女娲"，印中双手上举，刚好又契合"女娲补天"之说。不管是"伏羲"还是"女娲"，二者都关系密切，"夫妻"之说比较流行。目前出土的汉代画像石也有很多伏羲、女娲一起出现的画面，与日月、阴阳相对应。

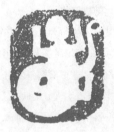

蜚廉纹印

　　此印纵 1.5 厘米，横 1.9 厘米，汉代铜印，鼻钮，北京故宫博物院藏。

　　叶其峰先生断为汉印，并释图为"飞廉纹"，认为"印纹与马王堆帛画上飞廉相似"，并引《淮南子·俶真篇》高诱注"蜚廉，兽名，长毛有翼"，认为所记与印文相吻合。蜚廉，文献中又有称"飞廉"的。据说，蜚廉是一种"能致风雨"的神禽；也有描绘特征的记载，说"飞廉，龙雀也，鸟身鹿头者"，也有说其"身似鹿，头如爵，有角而蛇尾，纹如豹纹"。既然是神话编造，往往就莫衷一是。

　　此印中"蜚廉"正面形象，似人面兽身，头顶双角，背生四翼，双臂细长，双腿分开，综合了多种猜想，是一种自觉的艺术加工。康殷先生《古图形玺印汇》（初集）亦编入一方"蜚廉纹印"，一并附上，供读者对比参照。

纵 1.5 厘米 横 1.9 厘米 （上）

直径 1.8 厘米 （下）

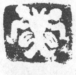

青鸟纹印

　　此印直径 2.3 厘米，汉代铜印，鼻钮，北京故宫博物院藏。

　　汉代肖形印以鸟纹为题材内容比较多见，然而像此印中背负筐篓的青鸟，却是比较特殊的，其形象来源于古代神话传说中的为西王母取食的侍鸟。《山海经》记载："西王母梯几而戴胜杖，其南有三青鸟，为西王母取食。在昆仑虚北。"

　　汉代画像砖中的仙人形象，除了常见的伏羲、女娲，还有居住在昆仑仙山上的东王公、西王母。汉人信仰西王母，是为了长生不老。晋代张华的《博物志》就提到汉武帝追求长生之道，与西王母相见的故事，也提到青鸟侍奉："王母乘紫云车而至于殿西，西面东向，头上戴七种青气，郁郁如云。有三鸟如乌大，使侍母旁。"这里提到"三鸟如乌大"，对照汉印中也有三鸟集于一印的图纹，可能也是青鸟。

　　仙路在何方？惟有仰赖青鸟传信。此印所凹铸的"青鸟"，是传递幸福佳音的信使，寓意吉祥。

毕方鸟纹印

此印直径2.0厘米，汉代铜印，北京故宫博物院藏。

印面为毕方鸟纹图案，突出鸟首、尖喙、长颈、翅羽、单足这些主要特征，特别是脖颈的曲线之美、羽饰的光彩照人，让印面顿时生色。

神话传说中的毕方鸟生活在章莪山，《山海经·西山经》对毕方鸟也有记载："又西二百八十里，曰章莪之山，无草木，多瑶、碧……有鸟焉，其状如鹤，一足，赤文青质而白喙，名曰毕方，其鸣自叫也，见则其邑有讹人火。"可知，毕方鸟的名字源于其鸣叫的声音，并且所出现之处伴有怪火。所以，古人也把毕方的出现视为火灾之兆，也有说是火神的侍宠。神话传说中黄帝大战蚩尤，毕方鸟口吐大火助阵，烧死蚩尤甲兵，同时出现的还有神蛇，"驾象车，而六蛇龙、毕方并辖"，也可知毕方鸟与蛇关系之密切。

印体中空，背有一镂空的盘蛇，印钮与印面图案相契合，这样的汉代印章比较少见。

双头鸟纹印

　　此印直径 1.7 厘米，汉代铜印，鼻钮，北京故宫博物院藏。

　　汉印中鸟兽成双成对的比较常见，而像此印一鸟双头则是很少见的。双头鸟的记载见于《山海经·海外西经》："奇肱之国……有鸟焉，两头，赤黄色。"又《山海经·西山经》云："又西二百里，曰翠山……其鸟多鸓，其状如鹊，赤黑而两首，四足，可以御火。"所以，两首、四足的鸓鸟，是可以让人避免火灾的神鸟。取以入印，也是消灾解厄的寓意。

　　北京故宫博物院还藏有很少见的汉代三头鸟纹印，也是代表祥瑞的神鸟，也是记载于《山海经·西山经》："西水行百里，至于翼望之山……有鸟焉，其状如乌，三首六尾而善笑，名曰鸺鹠，服之使人不厌，又可以御凶。"

双神兽纹印

此印直径 2.6 厘米，汉代铜印，蟠蛇钮，北京故宫博物院藏。

印面两只神兽，形体似马，头束双羽，背有双翼，一高一矮，一公一母，作深情对视状，一种甜蜜依恋之情昭然可见。神兽一说为神话传说中的天马，生于马成之山上，肩生双翼，能在仙界自由飞翔，《山海经·北山经》云："有兽焉，其状如白犬而黑头，见人则飞，其名曰天马。"也有一说，神兽为"英招"，是神话传说中"马身、人面、虎纹、鸟翼"的天神。《山海经·西山经》云："实惟帝之平圃，神英招司之，其状马身而人面，虎文而鸟翼，徇于四海，其音如榴。"英招看管帝之平圃，也兼负巡游四海、传达天帝旨命之责。

无论是"天马"还是"英招"，都与马的特性有关，"天马印"的艺术形象也表明汉人对马的喜爱，且并非直观的模仿，而是插上想象的翅膀，进行艺术升华。

康殷先生释为"麋鹿羚羊之类"，此说少见。本着"求同存异"的学术立场，康先生的见解亦有参考价值。

鹤鱼纹印

　　此印纵横各 1.5 厘米，汉代铜质穿带印，北京故宫博物院藏。

　　印为双面铜铸，一面为双鹤啄鱼图，一面为文字"曹亭耳"。汉印中鱼鹤题材的印章比较多，或为阴铸，或为阳铸，有一鹤独自衔鱼，也有双鹤啄鱼，或相背或相向，不一而足，题材丰富。印中双鹤食鱼，已是纯粹图案化了，以简洁明了、方圆曲直的线条勾勒轮廓，并适当调整姿态，使得头、身、尾、足显得灵动自然，鹤鱼相映成趣。

　　鹤在传统文化中是长寿的神禽，被视为祥瑞，《淮南子·说林》就有"鹤寿千岁，以极其游"之说。而鱼，除了是利民的饮食来源，也是美好的文化象征，"鱼"与"余"谐音，年年有余、吉庆有余也都是美好的寓意。从新石器时代，鹤纹、鱼纹已然可见；商周、战国时不断演变与发展，如出土于长沙子弹库楚墓的"人物御龙图"上就绘有鹤。至汉代受神仙思想、长生信仰的影响，无论是建筑、器物、墓葬，还是纺织品、绘画、印章中都广泛饰有鹤纹，如出土于长沙马王堆一号的"轪侯妻墓帛画"中就出现鹤，表达的就是飞升的主题。

张宏捕鱼纹印

　　此印纵横各 1.6 厘米，汉代铜印，鼻钮，北京故宫博物院藏。

　　印面左边一人，接手右边一鸟所衔的大鱼，体现了人与鸟同心齐力捕鱼的场面。古人常利用水鸟捕鱼，这种会捕鱼的鸟叫鸬鹚，也叫鱼鹰，上喙有尖钩，能潜水，善捕鱼，然而尚难找见汉代关于鸬鹚捕鱼的文献记录，直到隋唐方有确切提及。叶其峰先生释图为"张宏捕鱼"。《山海经·大荒南经》云："有人名曰张宏，在海上捕鱼，海中有张宏之国，食鱼，使四鸟。"此印与这一传说也相符合。

　　印面上人形、鸟形简单勾勒，而捕获之鱼则刻画细腻，鱼鳞鱼鳍皆可见，并置于画面的视觉中心，点面结合，整印显得灵秀通透，不至于平庸无奇。

神虎驱鬼纹印

　　此印纵横各 1.4 厘米，汉代铜穿带印，北京故宫博物院藏。

　　印为双面铜铸，一面铸吉语"长年"两字，另一面刻画的是一只猛虎人立而吼，一个小鬼在下方慌张仰头，老虎的居高临下、高大凶猛与小鬼的鬼祟、渺小，形成鲜明的形象对比。老虎的艺术形式表现上，虎口开张、虎眼圆睁，纹身细腻，显得炯炯有神，浑身充满力量，布白上占据画面的绝大部分；而小鬼则粗略存其形，占据画面不足四分之一的小角落，重在表现出被围追堵截、无路可退的意象。

　　古人以为虎能吃鬼，所以也在门上绘虎，视为守护神。《后汉书·礼仪志》就有记载，大傩之日，百官官府都在门上画虎，刘昭注："虎者阳物，百兽之长，能击鸷，性食鬼魅者也。"所以，此印也是汉人辟邪厌胜思想的真实反映。

獬豸纹印

　　此印纵 1.8 厘米，横 2.2 厘米，汉代铜印，鼻钮，北京故宫博物院藏。

　　此印常被释为"羊纹印"，我倾向认为是神话传说的神兽——獬豸。獬豸也称解豸、獬廌、解廌，文献中对獬豸特征的记载，大概有四类：一说獬豸似神羊，可见于《晋书·舆服志》："獬豸，神羊，能触邪佞。"此印即似神羊造型。一说獬豸似牛，可见于许慎《说文解字》；一说獬豸似鹿，可见于《汉书·司马相如传》颜师古注引；一说獬豸似麒麟，可见于《隋书·礼仪志》引蔡邕语，此造型也可参见本书收入的战国獬豸纹玺。

　　印面獬豸，身体蜷曲，头有一角，作抵触状，与其在决讼时用角抵触不正、不直者的形象吻合。那全身弓曲的线条，独角猛触的动态特征，刻画简洁，但又把神兽对抗邪恶表现得淋漓尽致。所以，也有学者以为这是古代司法官员的佩印。

　　北京故宫博物院还藏有一方类似题材的朱文玉印，叶其峰先生释为"羊纹印"，我以为也应该是"獬豸纹印"，兹附上，作为参照。

四灵纹印

此印纵横各 1.6 厘米，汉代铜印，瓦钮，北京故宫博物院藏。

印面中是汉代"四灵"，即青龙、白虎、朱雀、玄武四神兽。青龙又称"苍龙"，朱雀又称"朱鸟"，玄武则为龟、蛇组合体。文献《三辅黄图》记："苍龙、白虎、朱雀、玄武，天之四灵，以正四方，王者制宫阙殿阁取法焉"。可见四灵既是神兽，也是建造宫、阙、殿、阁时所要依据的东西南北四个方位。"四灵"不仅融入了方位，还有五行，《论衡·物势篇》："东方木也，其星苍龙也；西方金也，其星白虎也；南方火也，其星朱鸟也；北方水也，其星玄武也。"

汉人以"四灵"为守护神，汉代铜镜、瓦当常有铭刻。此印以"四灵"入印，也是视为祥瑞。也有左右只饰青龙白虎的，取"左龙右虎辟不祥"之意；也有四周只饰青龙、白虎、朱雀，而少玄武的，如附图所示，选自《十钟山房印举》。

四灵纹私印

此印纵 2.1 厘米，横 2.0 厘米，汉代铜印，瓦钮，北京故宫博物院藏。

印文"赵多"，工稳齐整，特别是"赵（趙）"字"月"符号最后一笔向内向上，尚有装饰性。占空布白上，两字视为一整体的话，"多"字只占空三分之一，然而因"赵"左右结构也各占三分之一，加上笔画粗细一致，整体上便显得平直、匀称。

汉代四灵纹私印，文字除了表明所持有者的姓名之外，有一类是通用吉语的，如"日千万""日千""日利""日平""宜子孙"等，还有一类印面上只有姓名，四灵分别铭于印身侧面四边。没有文字点缀的四灵印，也有两类：一是中间饰以花纹，周围是四灵兽；二是中间大块留空，或呈四方形状，或长方形状，没有任何点缀，四灵环绕四周。之所以这样，我以为是尚未启用的缘故，玺印拥有者在需要的时候，才会凿上姓名或吉语或所想要的内容。

纵 2.1 厘米　横 2.0 厘米　（上）

直径 1.4 厘米　（中）

纵 2.1 厘米　横 2.1 厘米　（下）

龟纹印

此印纵横各 2.4 厘米。汉代铜印，龟钮，北京故宫博物院藏。

印面龟纹，其龟壳、头部、四肢、尾巴都扁平化，龟背上饰有文字，故不作冗余的龟纹、托尾等。龟以其能负重、长寿、预知吉凶而被古人视为祥瑞之兽。《御览》引《洪范·五行》云："龟之言久也，千岁而灵，此禽兽而知吉凶也。"古人也将龟视为"四灵"之一，甚至排在龙的前面，如《礼记·礼运》云："何为四灵？麟、凤、龟、龙，谓之四灵。"所以取龟纹以入印，意在趋吉避凶，希望健康、长寿。汉印中龟鹤也常常组合出现，二者都象征着长寿。文献中也往往将二者并提，如《抱朴子·内篇》云："谓生必死，而龟鹤长存焉。"

叶其峰先生释印文为"齐弘之印"，大康先生则释为"兵弘之印"。另附一方龟纹印，收入温廷宽《中国肖形印大全》，图案刻画手法类似，只是无论龟纹还是印文都更为方整，从中可以察见越往后所演变的趋势。

饰虎纹印

　　此印纵 1.6 厘米，横 1.5 厘米，汉代铜印，兽钮，《滨虹草堂藏古玺印》收入。

　　印面朱文"倪鸣成"，笔画停匀，变圆为方；章法布局上，"鸣"字占地一半有余，"倪"字占地不到四分之一，"成"字占地最少，大小对比明显，因是私印，故而大胆出新意。文字下边饰有"虎纹"。

　　还有一类饰虎纹印，非私人姓名印，而是刻有通用的吉语，如"日""日贵""日贞""日利""大利""富贵""永昌""永寿"等。

　　汉代肖形印兽纹题材中，虎纹印数量可能是最多的。"虎"不仅是神兽，可以"镇恶、辟邪、禳灾"，还因为虎主杀伐，是威武、征服的象征，在战争频繁的古代，"虎"与军队、兵事有关，调兵遣将用的兵符称"虎符"，英勇善战的将士为"虎将"。

纵1.6厘米　横1.5厘米（上）

纵1.5厘米　横1.5厘米（下）

三羊纹印

　　此印纵 2.1 厘米，横 2.0 厘米，汉代铜印，鼻钮，北京故宫博物院藏。

　　印面三羊齐聚，左右两羊直立，呵护中间的小羊，以情感人。至于小羊的刻画是否到位则是次要的，主要表达的是父母之爱、亲情的感人主题。另外，羊纹印的识别，羊角的长短粗细是其中的突破点之一。汉印中有一方羊纹印，羊角刻画得特别夸张，便说明应该不是常见的山羊，而可能是羚羊。

　　羊与"祥"通，《说文解字》解释："羊，祥也。"汉代文字印中"大吉祥"常作"大吉羊"。《诗经·召南》记载："召南之国，化文王之政，在位皆节俭正直，德如羔羊也。"这里"羊"被视为高尚德行的象征。取羊纹入印，也是有吉祥的用意。

　　湖南省博物馆也藏有相同主题的三羊纹印，中间小羊作嗷嗷待哺状，兹附上，以作参照。

纵 2.1 厘米　横 2.0 厘米（上）

纵 1.6 厘米　横 1.5 厘米（下）

兔纹印

　　此印纵横各 1.8 厘米，汉代铜印，鼻钮，北京故宫博物院藏。

　　兔纹图形在商周铜器上就已经出现了，只是相对少见，反映在先秦印章中也是如此。到了汉代，出现的频率就高了，并且时常与月亮有极深的关系，如汉乐府诗中有"白兔长跪捣药虾蟆丸"的记载，汉画像中也有此类图像。不过此印表现的，并非是玉兔执杵捣药的场景。

　　古人以兔为祥瑞，如《宋书·符瑞志》："赤兔，王者德盛而至。"又"白兔，王者敬耆老则见"。加上兔子聪明、乖巧、纯洁、温顺，取以入印，寓意吉祥。此印兔纹阴刻，非常质朴、洗练、简洁，是常见的手法。同时又加边栏，也有专家因此以为这是秦印特征。汉代白文印，印面图形之外另加边栏只是少见，而绝非没有，并且事实上，无论是战国还是秦代，兔纹印都是非常少见的。温廷宽先生《中国肖形印大全》收入多方兔纹印，多是元代之印，其中一方边框有残破的，温先生以为可能是战国时物，兹附上，以作参照。

纵1.8厘米　横1.8厘米（上）

纵1.1厘米　横1.1厘米（下）

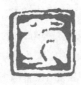

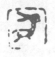

鸡纹印

　　此印直径 1.1 厘米，铜质，《十钟山房印举》收入，王伯敏先生断为汉印。

　　印面鸡纹特征主要体现在头部、尾部，头有鸡冠，颈部细小，鸡尾饰有羽毛，后肢支撑身体，白文边栏有破边、残破，益增古朴的金石趣味。

　　在古人眼中，鸡准时守信，鸡鸣报晓；同时鸡和鸡血还可以辟邪，鸡能啄食蝎、蛇、蜈蚣、壁虎、蟾蜍等五毒之虫，也作为神圣的祭祀用品，沟通神灵；民间方士、术士还屡用鸡血驱邪逐鬼，广为流传。王伯敏先生提到"据《拾遗记》载：相传尧时有'祇支国'来献重明之鸟，状如鸡，能捕猛兽，当时刻木铸金为此鸟状置于门户，可以退鬼，所以汉代画鸡，便有这种遗意"。这里所说的也是鸡能驱邪一事，又说："汉人车饰前端有刻'日鸡'者，意寓出行大吉大利，亦表示勤快之意。"温廷宽先生《中国肖形印大全》收入几方鸡纹印，其中饰有"日"字的，也有"火日金"图形鸡押印。古人把金鸡比喻为"太阳"，金鸡报晓，也寓意光明。兹选附一方，作为参照。

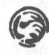

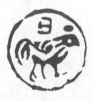

直径 1.1 厘米 （上）

直径 2.2 厘米 （下）

125

双马纹印

　　此印纵 2.2 厘米，横 2.4 厘米，铜质，鼻钮，《十钟山房印举》收入。王伯敏先生断为汉印，选入《古代肖形印选集》。

　　印面两马皆作站立状，并呈骈列，并排前行，表现出一种和谐、亲密的关系。此印四周大片留空，印面中心两马皆短颈矮足，体形上略有大小之分，并与汉画像中常见的体健腿长，身姿矫健，一前一后出现的双马布局有所不同，可见印中之马应该并非"战马"，有可能是"矮种马"之类。

　　马在古人心中地位很高，甚至与龙相联系，古有"龙马"之说，象征着一种精神力量。同时，马纹入印也说明了汉代马匹的养殖与畜牧业的发达。

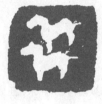

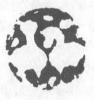

牛耕纹印

　　此印纵横各 2.0 厘米，玉质，收入《齐鲁古印攈》续编。王伯敏先生断为汉印，选入《古代肖形印选集》。

　　印面上一人一牛，上空似是飞鸟掠过，表现的是汉代的农耕生产。牛耕的出现，说明社会的进步与发展。在奴隶社会，因奴隶的廉价使用，牛耕并不普遍。并且随着冶铁技术的发达，犁农具也不断改进，所谓"工欲善其事，必先利其器"。印面中，人在牛后扶犁耕地，虽然牛角不凸显，但牛的辛勤劳作的形象却是很丰满的。作者经过艺术加工，将田园生活中一部分场景反映在小小的印面之中，是对当时社会生活的提炼。这类牛耕题材的肖形印非常少见，但是出土的汉代牛耕石刻画像却是不少的，如陕西米脂出土石刻画像，可以相互参照。

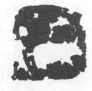

骑马纹印

　　此印纵 1.7 厘米，横 2.0 厘米，汉代铜印，《滨虹草堂藏古玺印》收入。

　　印面一人骑于马上，突出其手臂，似长袖善舞状，所以也有人以为是马戏表演之类。另外，印面左下角有一"王"字，不知何意？肖形印中，常见的是"虎形"边上饰"王"字，而虎为"百兽之王"，尚可解释；然而我们还可在马纹印、鹤纹印、凤纹印等边上，发现亦饰有"王"字，这说明"王"字也许并非某一类肖形印专有的文字符号，而是通用的。也有学者以为"王"字是身份的象征，"可能是王室专递的印信"，还有的认为篆文非"王"字，而是"玉"字，表明是玉印。温廷宽先生《中国肖形印大全》也收入附有"王"字的骑马纹印，兹附上，作为参照。

　　汉代还有饲马印、戏马印，这些主题意义其实都差不多，也都是源于生活，又通过艺术的表现形式，从而提炼出美感。

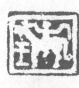

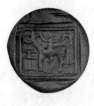

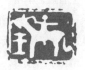

车马纹印

　　此印纵横各 1.5 厘米，汉代铜印，瓦钮，北京故宫博物院藏。

　　车马是汉代重要的交通工具，汉画像中车马题材的有很多，且车马形式也繁多，视其所用，有轺车、辎车、鼓车、戎车、辒车等。此印所刻画的轻便小车应该是轺车。《释名·释车》："轺，遥也，远也，四向远望之车也。"《史记·季布列传》记曰："轺车谓轻车，一马车也。"山东武梁祠石刻画像中有类似轺车样式。轺车分有盖与无盖，而且一马曰轺车，二马曰轺传。

　　下印车上有盖，车轮、车轴、车舆和伞盖都简洁明了，双人一车一马，轻便出行。在封建社会等级森严之下，从车马的形式、大小、装饰等也可见出乘坐人的身份、爵位、级别等。《晋书·舆服志》："汉世贵辎而贱轺车，魏晋重轺车而贱辎。"辎车与轺车相比，有帷盖掩住车厢，可载辎重也可卧息，多是贵族妇女乘坐；轺车无遮，视野宽阔，可以四面瞭望，一般也是上层王公贵族才能乘坐。

纵1.5厘米 横1.5厘米 （上）

纵1.5厘米 横1.5厘米 （下）

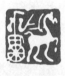

车马纹印

　　此印纵1.8厘米，横2.3厘米，汉代玉印，桥钮有穿，山东文登县出土，王伯敏先生《古代肖形印选集》选入。

　　此印扁椭圆形印面，边有残损。印面车上置有大鼓，前座一人执鞭驭马，后座一个应是鼓手。鼓车，既是古代皇帝外出时的仪仗之一；也是古代战争中用来鼓舞士气、发号施令的战车，"擂鼓""军旗""鸣金"都是军事指挥手段。并且，这种行军的鼓车，其鼓称为"钲鼓"，所谓"击鼓其镗，踊跃用兵"。所以，这方印也是汉代交通运输和战争指挥在文艺上的反映。

　　《后汉书·志第二十九·舆服上》记载："玉辂，乘舆，金根，安车，立车，耕车，戎车，猎车，輣车，青盖车，绿车，皂盖车，夫人安车，大驾，法驾，小驾，轻车，大使车，小使车，载车，导从车，车马饰。"每一种车马，功用不同，装置不同，有些则大同小异，可以归为一类。

战骑纹印

此印纵横各 1.2 厘米，汉代铜印，鼻钮，北京故宫博物院藏。

印面中一位骑兵，持戟跨马，威风凛凛，造型生动。骑兵大约出现于春秋战国之交，《资治通鉴》记载了赵武灵王为了对抗善于骑马射箭的北方游牧民族，组建骑兵，"变服骑射，欲以备四境之难，报中山之怨"。到了秦汉，骑兵才真正有所发展。秦始皇陵出土的骑兵俑，说明对骑兵的重视。特别值得一提的是，楚汉之争的彭城之战，项羽以 3 万骑兵大败刘邦 56 万大军，创造了军事上的奇迹。骑兵无敌的战斗力，为世人所惊叹。骑兵真正崛起。

汉代受彭城之战刺激，加强骑兵投入，不仅增加人数、马匹，还改进武器，由持矛、持戈、持钺，到普遍使用戈矛相结合而成的"戟"，勾、刺两用，大大提升战斗力。大汉王朝北击匈奴、西通关外，骑兵立下不世之功。也因此，这枚印是汉代战争观念与尚武风气的反映。

上海博物馆亦藏有相似造型的战骑纹印，兹附上，作为参照。

纵 1.2 厘米　横 1.2 厘米　（上）

纵 1.2 厘米　横 1.2 厘米　（下）

137

骑射纹印

　　此印纵 1.8 厘米，横 1.6 厘米，汉代铜印，马钮，北京故宫博物院藏。

　　印面中一位骑士坐于马背，弯弓射箭，马匹俊健，马身上下起伏作飞跑、奔腾状，骑射者英姿飒爽，生动形象。有学者以为是"百戏"表演之类，其实若与汉代画像石骑射图相观照，就会发现无论题材还是形式风格，都是相吻合的，都是这一时代战争主题在文艺中的反映。

　　到了汉代，骑射已是常见的作战方式。在军事作战方面，战马与弓箭完美结合，骑射便应运而生，成为骑兵战斗的方式之一。骑射的难度非常之高，不仅箭术要箭无虚发，还要有高超的驭马术。当双手无法执鞭时，便只能借由双腿和腰部动作驱马前行，所以印面中人的臀部、腿部就像粘着马鞍与马身一样，已然融为一体，需要意会。印面中弓弦有夹角，可见是短弓，便于携带。一般而言，步兵才用长弓。而骑兵在复杂多变的战场上，在高速奔跑的马背上若要射得准，还需要不断调整骑射姿势。此印面中骑手作正面前射姿态，汉画像中则有回身射箭的描绘，可以互相观照。

纵1.8厘米　横1.6厘米（上）

纵1.7厘米　横1.6厘米（下）

步兵格斗纹印

此印纵横各 1.3 厘米，康殷先生《古图形玺印汇》（初集）编入。

汉印中颇多步兵题材内容的，有单人持戈执盾的，也有二人互相格斗的。冷兵器时代，随着车战的衰落，步兵崛起，在战争中发挥着日益重要的作用。哪怕后来骑兵兴起，然而受制于国家的财力、畜牧业的滞后，战马毕竟缺乏，骑兵刚开始也只是战场上起冲锋的辅助作用，编制规模最大的，还是步兵。

印面中两位步兵以长剑格斗，两脚一前一后，前腿弯曲，后腿着力，挺胸直背，目视前方，一副视死如归的样子，手持长剑，护住头、胸、腹，互有进攻与防守，刻画得粗犷彪悍。

康殷先生《古图形玺印汇》（初集）编入另一方步兵格斗印，一样的题材，一样的刻画手法，只是细微的差别，比如人物刻画得更为健壮，前后脚力量感的不同等，这类具体、形象、简洁而一致的"范型"，除了作为一种本真的艺术语言形式，不可忽视的还是特定文化信息的传递、深厚文化意蕴的表达。

纵1.3厘米　横1.3厘米　（上）

纵1.3厘米　横1.3厘米　（下）

双人吐火纹印

此印纵横各 1.3 厘米，汉代铜印，鼻钮，北京故宫博物院藏。

古人视"吐火"为"幻术"，自国外传入。《后汉书·南蛮西南夷列传》记载："永宁元年，掸国王雍由调复遣使者诣阙朝贺，献乐及幻人，能变化、吐火、自支解，易牛马头。"《西域传》引《魏略》："大秦国俗多奇幻，口中出火，自缚自解。"

此印中双人靠背而坐，双手上托，各自面前有一簇跳动的火焰，粗线条、粗轮廓，显得干脆利落，给紧张刺激的表演添加了沉稳的气息。从文化内涵上审视，此印也未尝不可说是汉代"方术"思想观念融合的一种投射。

纵 1.3 厘米　横 1.3 厘米

牛首象人纹印

此印纵 2.1 厘米，横 1.5 厘米，汉代铜印，鼻钮，北京故宫博物院藏。

叶其峰先生释为"牛首象人纹印"，并称："汉代百戏中有一种是戴着假面具表演的，戴假面者称为象人。"叶其峰先生认为此印所表现的是一种戴假面的舞蹈。汉代百戏中假面舞很盛行，张衡《西京赋》就有假面舞表演的描绘，当时称戴假面的舞者为象人。

徐畅先生释为"炎帝图像玺"，并认为年代为汉代有误。"图像作人身、牛首、牛蹄。古籍把始祖形象描绘成半人半兽，或半人半禽形象……炎帝'人身牛首'，与玺印图像正合。"徐畅先生之说，可供读者诸君参考。

肖形印以形写神，在似与不似之间，更注重传神大意，所以对图形的释读很难完全一致。特别是根据神话传说臆造的形象，更是如此。至于年代，还得根据印章的题材、形制、钮式、出土情况等来判定。这些认知、感受、体验，又提升我们对美的欣赏。

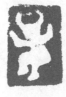

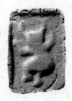

角牴纹印

此印纵 2.0 厘米，横 2.4 厘米，汉代铜印，鼻钮，北京故宫博物院藏。

角牴是汉代的百戏之一，带有娱乐、表演性质。据说汉代初期，汉高祖刘邦为了休养生息，曾一度要罢废这个项目，但无法真正禁止，至汉武帝刘彻，又极力倡导，亦可见大汉王朝的"尚武"精神。东汉张衡《西京赋》有"临迥望之广场，程角牴之妙戏"的场景描绘，《汉书·武帝纪》记元封三年："三年春，作角牴戏，三百里内皆观。"注引文颖："名此乐为角牴者，两两相当角力，角技艺射御，故名角牴。"

印中两名勇士徒手搏斗，相互角力，腾挪跳跃之间，尽显攻击与防守姿态。人物刻画质朴、形象，举手投足之间带着一种飘逸灵动，洋溢着活力的气息，也烙印着汉代社会风气与"尚武"精神。

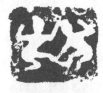

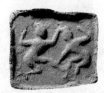

追水豹纹印

此印纵 1.3 厘米，横 1.4 厘米，汉代铜印，鼻钮，北京故宫博物院藏。

印面表现的是汉代盛行的水上游戏——追水豹，只见水豹奋力往前逃窜，背上一名勇士飞身而落，即将展开殊死搏斗，豹脚下方刻画出隐约可见的游鱼，表明这种搏斗是在水中进行的。

文献记载，如《汉书·扬雄传》云："蹈飞豹，绢嶲阳；追天宝，出一方；应驷声，击流光"；张衡《南都赋》亦云："追水豹兮鞭魍魉"，描述的也是追水豹活动。所以此印为研究汉代水上游戏提供了不可多得的艺术写照，是当时的社会风气和大众娱乐文化生活的真实记录。

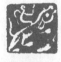

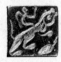

戏虎纹印

　　此印纵横各 1.6 厘米，东汉铜印，龟钮，北京故宫博物院藏。

　　汉肖形印中以"虎"入印的很常见，在古人眼里，虎是神兽，为百兽之长。也因此，敢于"戏虎""驯虎""搏虎""斗虎"的，都是勇士，也说明汉代搏兽、校猎活动非常兴盛，也是农业社会之前原始狩猎方式的发展、演变。猛虎虽然令人忌惮，然而在古人眼里仍是可以驯服的。《汉书·公孙弘传》云："去虎豹马牛，禽兽之不可制者也。及其教驯服习之，至可牵持驾服，唯人之从。"此印中的猛虎已然是被驯服的姿态，虎尾上竖，温顺听命，虎头回望处，有一人跪在虎背，人虎和谐相处，毫无剑拔弩张之势，刻画轻松自然，充满着温情。

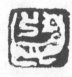

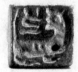

蹴鞠纹印

此印纵横各 1.6 厘米，汉代铜穿带印，北京故宫博物院藏。

印双面铜铸，一面是两人相对而立，各踢一球，当是蹴鞠；另一面是两人相背而坐于华盖之下，双手上托，不知是否在戏球？可能也是一种游戏活动。蹴鞠是古代的一种踢球游戏，"蹴"是用脚踢的意思，"鞠"为皮制的球，蹴鞠便是用脚踢球之意，是一种强身健体的娱乐项目。蹴鞠起源于战国，到汉代已然十分流行，再到唐宋，特别是宋代尤其兴盛。

查文献记载，如《汉书·枚乘传》就有汉武帝田猎休息时与大臣蹴鞠之事，《史记·卫将军传》中索隐云："鞠戏以皮为之，中实以毛，蹴蹋为戏也。"蹴蹋，也就是蹴鞠。蹴鞠之所以在汉代流行，其中一个原因是汉代步兵的兴起，作为一种具有对抗性的军事训练，蹴鞠普遍受到青睐。因此，现存的蹴鞠印在体现古人竞技精神的同时，更是为汉代蹴鞠研究保存了直观的史料。

纵 1.6 厘米　横 1.6 厘米

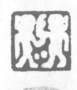

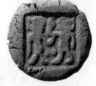

育婴纹印

　　此印纵约 1.7 厘米，横约 1.5 厘米，汉代铜印，四川出土，《滨虹草堂藏古玺印》编入。

　　印面双人，一大一小，似为母亲左手抱孩。这类哺育、养育题材的，也有表现"一家三口"情景的，如下图，选自温廷宽先生《中国肖形印大全》，构图上夫妻相对望，表现得相亲相爱，孩子则被居中的母亲抱于手上，一家三口其乐融融。父母之爱是最伟大的，爱和亲情是艺术永恒的主题。汉印中还有很多的双兽纹、三兽纹印，或是母兽后背趴着幼兽，或是左右双兽亲密对视，中间幼兽作嗷嗷待哺状，表达的也都是这种直击人心的亲情主题。

纵 1.7 厘米　横 1.5 厘米　（上）

纵 2.6 厘米　横 2.0 厘米　（下）

155

舞乐杂技纹印

　　此印纵横各 1.4 厘米，汉代铜印，桥钮，北京故宫博物院藏。

　　汉代百戏包括的项目十分广泛，基本是对民间诸技的统称，尤以杂技为主。其中舞乐是宫廷祭祀、典礼时重要的仪式，所谓"制礼作乐"，承载着传统文化理念、审美价值，也是对国家富强、人心安定的美好祝愿。

　　此印表现的是载歌载舞、吹弹演奏的欢乐场面。四人各据一角，右上之人手舞足蹈，作长袖善舞状，与左下之人表演抛戏杂技的娴熟、动感相呼应，左上之人锦瑟妙弹与右下之人跪坐吹奏，又是一组对比。章法布局紧凑得当，既有对角呼应，又有整体上的丰富变化。寥寥数笔，通过粗细阴线，将舞者的婀娜多姿、吹弹者的优雅从容表现得恰到好处。同时，在这创造性的艺术创作中，又淋漓尽致地展现了古代的礼乐文化。

舞乐纹印

此印直径 1.2 厘米，汉代铜印，两面穿带，北京故宫博物院藏。

印面之一为载歌载舞的场面，所谓"凡善舞者皆善歌相和"，歌舞相和在当时是非常普遍的。左边一个人似弹琴或弹筝；中间一人长袖善舞，舞姿优美；右边一人似吹笙或吹竽。古有"筝悦人，琴悦己"之说，那么印面左边之人极有可能是弹筝，主要是弹给别人听而非自抒胸臆。至于竽早已盛行，我们熟知的东郭先生"滥竽充数"的故事便是发生在战国时期。笙、竽形制相类，《文献通考·乐考》云："竽亦笙也，今之笙竽以木代匏而漆之。"一般而言，笙体小、簧少，而竽体大、簧多，所以印面右边之人极有可能是吹笙。

除了汉印，汉墓出土的帛画中也常见歌舞升平的题材。张衡《观舞赋》云："抗修袖以翳面，展清音而长歌。"描绘的也是这种舞乐场景。印面另一面为"富贵"二字，结体朴质，疏密匀称，气息畅达。吉语"富贵"与另一印面舞乐题材相得益彰，也彰显了佩印主人的贵族身份。

舞乐纹印

　　此印纵横各 1.1 厘米，汉代铜印。大概 1925 年前后出土于四川，王伯敏先生《古代肖形印选集》选入。

　　相比前述两方舞乐纹印，此印舞乐主题不变。右边一人舞动长袖，翩翩起舞，左边一人似吹笙或吹竽，歌舞相和。不同之处在于印面上部刻画了屋子或亭子，也并不居中，右侧稍离印边留红，左侧破边，这样左下之人与印边之间也就有了留红，整印便显得紧凑而不堵塞，朱白之间既有呼应，又有变化，巧妙经营，是一方难得的佳作。

　　汉代画像中有宫殿舞乐图，比较华丽，取以入印，在方寸之间见取舍，遗形取意，并不拘泥于具象，高度概括。

　　温廷宽先生《中国肖形印大全》亦收入题材、造型相似之印，兹附上，作为参照。

纵1.1厘米 横1.1厘米（上）

纵1.4厘米 横1.4厘米（下）

门楼纹印

此印纵横各 2.0 厘米，汉代铜印，两面穿带有匣，《滨虹草堂藏古玺印》收入。

此印一面为篆文"天帝杀鬼之印"六字，白文印除了有边栏，另有横竖界格。历经岁月沧桑，文字有磨损，如"杀"字，印边亦残破，界格稍粗。六字占地，并不作均分，从左至右占地渐大，"天帝"两字不仅字大且上下又稍有错落，以破板正。整体上大胆刻制，讲究变化，随机生发，以方为主，方中见圆，巧处见拙，错落有致。

另一面为门楼造型，门上带有屋顶，门下刻有双兽，斗拱立柱。汉墓出土的石刻中有类似图像，并多加有两门卫把守。可见门楼往往也代表了身份，有等级制度的形制规定。

这方印的用意也是镇宅、驱邪。印中所题"天帝杀鬼"，查《山海经》中称"帝"者多矣，可能是常被视为远古始祖的帝俊或后来的五帝之一。

此印纵横各 1.6 厘米，汉印，上海博物馆藏。

印面呈现的是汉代常见的三层楼阁，层层相叠。形式其实一样，就是边缘微有翘起，且下层面宽于上层，这样便稳当牢靠，可谓高度概括，提炼典型，笔简意赅。楼阁两边似为树木，比较少见。另外，三层楼阁下部大块留红，增加视觉冲击力，似所开门洞，或是墙身之类。王伯敏先生提出比较有趣的看法："可能是一钮尚未起启用的印，必要时，主人可在这小四方块中根据需要，凿上专用的文字或其他特定的形象，然后正式佩用。此亦臆释，尚待查考。"此说姑且存而不论，供有研究兴趣者参考。

徐州地区汉画像中有阙、楼阁、院落等几种典型的建筑形式，读者可以与此印互相参照。

门阙群鸟纹印

　　此印纵横各 1.5 厘米，汉代铜印，瓦钮，北京故宫博物院藏，1945 年陈汉第捐献。

　　印面所铸为门阙群鸟图，门可双出，中有立柱，双人守卫，周围群鸟翔集。阙与门不同，刘熙释"阙"为"阙在门两旁，中央阙然为道也。门阙，天子号令赏罚所由出也"。阙是汉代特别重要的建筑，那些体现等级、气派的建筑物，其入口处都会设有门阙，显得庄重。从性质来看，阙可分为宫阙、庙阙、城阙、府邸门阙等。

　　汉代建筑形式已然成熟，体现在汉画像、汉印中，常见的就是门、阙、房、廊、宫殿、楼阁等，独具时代特色。具体到汉印中，门阙既有对称布局的，也有打破空间构成，体现高低错落之美的，彰显大汉王朝的气派。门阙又有凤鸟来朝，这是祥瑞之兆，反映了汉人对太平盛世、美好生活的期盼。

四燕纹印

　　此印纵横各 1.5 厘米，汉印，上海博物馆藏。

　　印面四周饰有燕纹，是瑞鸟的抽象化，是在鸟类形象的基础上简化、提炼而成，重点体现主要特征，如两翼扇动，灵活有力，头尖尾粗以保持平衡。

　　这里的瑞鸟可能是白燕，所谓"青鸟灵兆久，白燕瑞书频"，白燕的出现是吉祥的先兆。《宋书·符瑞志》记载："汉章帝元和中白燕见郡国。"汉人对祥瑞的信仰是非常普遍而又特别强烈的。

　　北京故宫博物院也藏有几方四燕纹印，白燕造型相似，只是飞行方向或相向或相背；也有白燕饰于四角，中间或为"长幸"之类的吉语，或作圆圈，以此烘托白燕。

六朝

卍纹印

　　两方印都收入温廷宽先生《中国肖形印大全》。第一方印作佛教"卍"纹，白文印文"子子孙孙万年富贵昌侯"。温廷宽先生以为是汉魏六朝之印。第二方"卐""卍"纹相对排列的印章，可能年代相比会稍早些，因为佛经初传入的应是右旋的"卐"纹，后面才演变成左旋的"卍"纹。唐译《华严经》就有："如来胸臆有大人相，形如'卐'字，名吉祥海云。""卐"纹似如来佛胸口涌出的无量佛光，庄严、吉祥。

　　印度佛教自东汉初年传入中国，明帝时已开始翻译佛经，"卍"纹渐为人知也就自然而然。现在"卍"已不仅是装饰纹样，一般还作为字符读"万"音，始于武则天时期，一代女皇以至尊身份，一锤定音。宋代僧人法云所编《翻译名义集》卷六就有记载："主上（武则天）制此文，着于天枢，音之为万，谓吉祥万德所集也。"

　　王伯敏先生《古代肖形印选集》也收入一方极为相似的"卐""卍"纹印，以为时代未明。故宫博物院藏有一方"卍"纹，印面四角饰规矩纹，叶其峰先生断为汉印，指出此种纹饰多见于汉镜，兹存录其说，不遽加妄言。

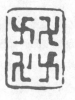

171

元

押印

　　押印始于宋代，盛于元代。多作长方形，上刻真书姓字，下刻署押，以鱼鸟兽龟或蒙古文代押。元押印用以昭信，作为一种凭证，所以图像已相当于表明某种意义特征的记号、符号，实用性压倒艺术性，已无战国玺印和秦汉印的神秘、空灵、古朴。无论动物、人物、佛像或花纹，无论方形、圆形、异形或无边框的，都远离了艺术的写意精神。

　　元代还有很多器物形印，多是无边框朱文印，有鼎炉形、葫芦形、瓶形、壶形、钟形等，形式多样；还有不少双鱼形、单鱼形的合同印，有的在鱼身部位刻上"合同"二字，直接言明就是作为契约之用，也反映了押印在生活中的广泛使用。

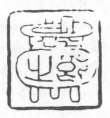

纵2.8厘米　横1.4厘米（上）

纵1.9厘米　横2.0厘米（中）

纵2.6厘米　横2.6厘米（下）

明

龙虎印·丹诚

　　此印直径 2.0 厘米，为晚明收藏家耿昭忠所用印章，也有一说是自刻印。圆形两边为青龙、白虎，中间饰有"丹诚"二字。在耿氏鉴藏过的唐代李昭道《明皇幸蜀图》、五代周文矩《仙女乘鸾图》、北宋徽宗《秾芳诗帖》、南宋林椿《花木珍禽图》、南宋马麟《暗香疏影图》、元代倪瓒《江亭山色图》、明代沈周《庐山高图》、明代文徵明《江南春图》等作品上，都钤有此印。

　　明代肖形印也有一定可观的数量，重量级藏家、画家、书家、印学家、文坛大家如项元汴、丰坊、耿昭忠、詹景凤、金农、赵宧光、李梦阳、汪关、邵潜、程邃等，或是请人刻或是自刻肖形印，用于书画创作、鉴藏用印或藏书印。还有如收藏家张应文、隐居不仕的徐官，都对肖形印进行理论研究。当然，明代也有很多传统的文人篆刻家、金石学家、印学家依然认为肖形印难登大雅之堂，比如何震就认为"当投之浊流"；沈野在《印谈》中更是发出"以形作字，恶甚"之批评；朱继祚在《印鼎》序中认为是糊弄外行而已，"假托钟鼎，借形鱼鸟，以欺掩尘饭土羹之痴儿"；朱简在《印章要论》中谈到肖形印，虽无恶语相向，但也无推崇之意，"存而不论可也"。所以，肖形印在明代还谈不上勃兴。

汪关四灵印·尹子

此印纵横各 1.7 厘米，印面"四灵"青龙、白虎、朱雀、玄武四神兽围绕四周，中间饰有"尹子"二字，刀法凝练，时有并笔，整体上规矩工稳、气象平和。还有如"四灵·肩父""四灵·休孺""双灵·张圣如""双灵·刘世仔印"等，也都是取法汉印，温润含蓄，不激不厉。周亮工《印人传》论云："以猛利参者何雪渔，至苏泗水而猛利尽矣；以和平参者汪尹子，至顾元方、邱令和而和平尽矣。"这里说的"和平"，即是说汪关的篆刻以平和、雅正为主要特征。

从明代中叶嘉靖年间开始，文人篆刻开始勃兴，流派纷呈，文彭为中兴之主，而汪关在以文彭为首的"三桥派"、以何震为首的"雪渔派"、以苏宣为首的"泗水派"之外，亦独立门户，开创"娄东派"，影响深远，特别是对后世"工稳"一路，如清代林皋、近现代的陈巨来等人影响很大。

纵1.7厘米　横1.7厘米（上）

纵1.8厘米　横1.8厘米（下）

清

邓石如四灵印·逢原

此印纵横各 2.7 厘米，为两面印。一面为四灵印，四周四神兽，中间饰有"逢原"二字；另一面刻有"春涯"二字。边款"古浣"，是邓石如的自署。

印面四神兽，造型洗练，重在传神。"逢原"二字，用刀不滞不涩，于线条粗细波折中见刀痕变化，气息厚重典雅，稍加残破更显古朴，如"逢"字右上部、"原"左下部线条粘连营造出残破之感，形成块面空白，一来与四神兽的空白相呼应；二来朱白之间，见虚实、疏密。在邓石如之前的明代，虽有"印外求印"的主张，然而具体到实践上，只有到了邓石如才真正做到书法与篆刻的统一，走出"印从书出"的新路子，在篆刻史上具有里程碑意义。吴让之评价邓石如"以汉碑入汉印，完白山人开之，所以独有千古"，着眼点也正在于"书印合一"。另外，邓石如"疏处可以走马，密处不使透风，常计白以当黑，奇趣乃出"的书学理念也被印人奉为圭臬，运用于篆刻的章法布局、分朱布白中。

纵 2.7 厘米 横 2.7 厘米 ｜ 边款：古浣。

巴慰祖四灵印·胡唐私印

此印面纵横各 1.8 厘米。印面"四灵"围绕四周，中间饰有"胡唐私印"四字，以涩刀入石，线条凝重、遒劲，气息古朴，别有韵致。印主"胡唐"，是巴慰祖的外甥，也是印史上赫赫有名的"歙派四子"之一。另有一方印，也是巴慰祖为胡唐所刻，只不过四灵变成了青龙、白虎双灵。巴慰祖、胡唐影响了其后的赵之谦等人。

清代初期，活跃于顺治、康熙、乾隆年间的张在辛、王玉如、诸葛祚，活跃于乾隆、嘉庆年间的邓石如等偶有肖形印作品。相比之下，比邓石如晚生一年的巴慰祖，其肖形印作品就稍多了些，主要还是取法汉代四灵印以及汉画像石。

清代乾嘉学派的兴盛，也推动了人们对印章的认识。相比明代多数人对汉代四灵印的嗤之以鼻，在清人眼里则成了一种时尚，观念已经发生了明显的转变。比如古文字训诂学家、金石书法篆刻家桂馥就是典型代表，其在《续三十五举》谈到肖形印，就认为："《考古纪略》曰：古人名印中，偶见字旁有龙虎环抱者，其字法精妙，人皆知之。而龙虎形象，略存其意，亦有一种古朴处，最是可爱。"这里所提"字旁有龙虎环抱者"，就是四灵印一类的。巴慰祖与桂馥来往密切，在对肖形印的理解上也是有共鸣的。

赵之琛山水图案印

　　此印纵 1.3 厘米，横 1.8 厘米。赵之琛长于金石之学，精篆刻、工书法、擅画山水，他的这方印便是得益于山水画的滋养，印面构图上体现远近、虚实、疏密、聚散等，配合刀法的爽利轻灵，从而不失节奏、韵律。这方印也再次说明，无论神话传说、飞禽走兽、山水花鸟，无不可以入肖形印。

　　赵之琛还有一路肖形印，也是从汉代四灵印变化而出，如刻于 56 岁的"书荃"印，文字左右饰有青龙、白虎。赵之琛在用刀上，除了继承浙派固有的"碎切刀法"，往往又变"短切"为"长切"，用刀更加大胆果敢，作品显得清劲隽永，从这方刻于 42 岁的山水图案印也可得知端倪。与赵之琛类似"使刀如笔"做派的还有钱松，只不过相比之下，赵之琛的作品更偏于简约秀逸，而钱松的则更加浑厚朴茂，更注重刀法的丰富性，披削切刀兼用，超出传统浙派的范围，比如那方"龙虎·翰墨缘"印。

纵13厘米　横18厘米

——

边款：壬午皋月廿又二日，献堂葬亲葬子于泰亭山之西，嘱刻图记，予为拟汉五瑞图意应之。次闲记。

赵之谦双龙印·赐兰堂

此印纵 7.3 厘米，横 5.7 厘米，现藏上海博物馆。

这是赵之谦为工部尚书、收藏家潘祖荫所刻。潘氏因得慈禧太后所赐御笔兰花，所以便有"赐兰堂"斋号。此印视为文字印、肖形印均无不可。文字左右饰以流动矫健的双龙，双龙呈对称布局，刀法峻利，气息圆转流畅。这种形式从汉代四灵印、双灵印化用而来，"双灵"多是青龙、白虎组合，或是双龙，一雌一雄，如《左传》就记载："帝赐之（孔甲）乘龙，河汉各二，各有雌雄。"

赵之谦在边款中作了说明："不刻印已十年，目昏手硬。此为潘大司寇纪皇太后特颁天藻，以志殊荣，敬勒斯石。"所云"不刻印已十年"，也是赵之谦人生充满矛盾的缩写。他有志于仕途，在 44 岁时才得到来之不易的微末官职，然而腐朽的官场体制，轻易击破其经世致用的理想，唯有艺术才是赵之谦最终的立身之本。他在"竟不能一日摊书坐案头""仅可以做官，不可以作画""誓不奏刀"中，越发苦闷，而聊以慰藉的也只有书画印。因此，这方被视为赵之谦一生最后的篆刻作品，意义也就不一样了。

赵之谦还将汉画像引入印侧，别开生面，如"餐经养年"印侧刻有佛像；"仁和魏锡曾稼孙之印"印侧，刻汉画石上所见的杂技图；为胡澍刻两面印，印侧刻嵩山少室石阙汉画像龙。

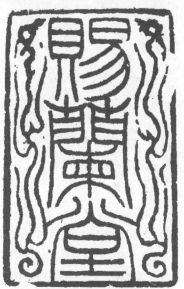

边款：不刻印已十年，目昏手硬。此为潘大司寇纪皇太后特颁天藻，以志殊荣，敬勒斯石。

编辑注：边款略缩小

赵穆四灵印·郭子仪

此印纵 3.9 厘米，横 2.3 厘米。印面"四灵"围绕，中间饰有"郭子仪"三字，运刀注重表现笔意、笔势，线质含蓄蕴藉，又于些许崩断中见金石韵味，气息清劲雅正。赵穆早年寓居扬州，授业于吴让之门下，因此也被归为邓派，继承邓石如一脉的"印从书出"理念，见刀见笔，见情见性。

印面所刻"郭子仪"为唐代名臣，发思古之幽情，追慕先贤。所刻这类印还有如"虎·吕尚""虎·周亚夫""虎·寇恂""鱼·尉迟恭"，都是良臣名相，如"吕尚"即是姜太公，辅佐周文王建立周朝。那方"双龙·李夫人"印，则尚不知"李夫人"何许人也。

赵穆还刻有一方吴右申像，见于王伯敏先生《古代肖形印选集》，兹一并附上，作为参照。

纵 3.9 厘米　横 2.3 厘米（上）

纵 3.8 厘米　横 3.2 厘米（下）

近现代

邓散木虎印·管宁

此印纵横各1.0厘米。印面虎形简笔勾勒，虎头、虎爪等做了简化，通过侧身四肢，虎背起伏，表现老虎的壮硕，而回首作张口状、尾竖立上翘，则似是发威或戒备状态。所饰文字为"管宁"，典型的汉印之法，化圆为方，变曲为直，简约、流畅。"管宁"何许人也，汉末三国隐士。邓散木为古人刻印，颇有意味。

对于邓散木而言，肖形印只是偶尔为之，然而他对肖形印的理解，已跳出明代人的门户之见，并且在清代人的基础上其审美更加包容。邓散木《篆刻学》谈到"肖形印"，认为："纯图画象形者，有龙、凤、虎、兕、犬、马以及人物、鱼鸟，飞潜动静，各各不同，莫不浑厚沉雄，专以古朴取胜。"他甚至对肖形印中那一路"刻象形图案以代其本字者"，也认为"在汉印中别具一格"，而在明代人眼中是"以形作字，恶甚"，在清代人眼中则是欣赏其古朴，然不必学之，"虽古人所有，亦不必效"。"与其学而贻诮于识者，何如不学为藏拙耶。"20世纪40年代后期，来楚生出版了印学史上首部肖形印专辑《然犀室肖形印》，也是请邓散木题签、作序。邓散木在赞扬来氏之余，对肖形印的"古朴之意"倍加推崇。

纵1.0厘米　横1.0厘米━━边款：管宁：舆服四赐，徵命十至。一求一楬，臣心如水。粪翁。

陈子奋双虎印·建德门

此印纵 2.4 厘米，横 1.6 厘米，系陈子奋为刘友诚贺寿所刻，边款云："友诚吾兄五十双寿，子翁刻祝。"

印面形式脱胎于汉代四灵印，只不过文字左右所饰双虎已然符号化、抽象化，并呈对称布局。"建德门"三字，更是明显的汉印之法，用刀沉稳，线条厚重，结字方正中略取宽势，特别是"建"字，参用汉隶之法，刚健中见醇厚，整印气息静穆古朴。印侧所刻佛像，结跏趺坐，头顶佛光普照，无量光明照亮一切，面相丰润，慈悲视众生。陈子奋这类印侧刻入佛像的作品不少，用以贺寿、祈福，所刻基本是单体佛像，通过眉、眼、口、鼻的细腻刻画以及强调佛光、手势、坐姿，表现出佛的慈悲、智慧、禅定与法相庄严，神韵自然流露。

再结合陈子奋的多方生肖印来看，也多是从汉印而来，也有取法汉画像一路，那方印侧所刻骏马，边款就记曰："用汉金并仿汉画。"整体上而言，无论是自言"师摹汉白追秦朱"，还是"摹三代钟鼎彝器"，或是"学浙防瘦利，学皖防妩媚，长揖古之人，昂头出天地"，陈子奋无不以包容的心态，兼容并蓄，并且自始至终高扬艺术家的个性精神。

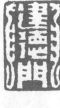

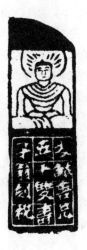

纵 2.4 厘米　横 1.6 厘米　——　边款：友诚吾兄五十双寿，子翁刻祝。

朱复戡孺子牛印

　　此印纵 1.8cm，横 1.9cm。"孺子牛"三字中的"牛"字，以画代字，图文结合，牛头极具视觉张力。在图式的变革中，篆刻家审美趣味的个性化更易于被人所感知。

　　朱复戡肖形印面目多样，数量不少，大概有三类：一是四灵印、双灵印，中间饰有文字，如"四灵·统""四灵·陇西李氏""双龙·春晖堂""双龙·春秋馆"等；二是纯粹图案，如虎纹、龙纹、龙凤纹、牧童骑牛图、山居图等；三是附有文字的肖形印，以象形、图像代替本字一类的，如多方"孺子牛"印、一方"牛山馆"印，皆以象形牛头代替"牛"字；"鹤言""鹤文"印，以鹤形代替"鹤"字；"龙凤呈祥"印，以龙凤图像代替"龙凤"二字；"龟鹤同春"印，以"龟鹤"图像代替"龟鹤"二字。

　　特别值得一提的是，朱复戡还将汉画像、佛像、人事、人物等引入印款，图饰和款字、印文相辉映。如"驱邪魅静妖魔"印，印侧刻辟邪捉鬼的钟馗画像；"我得无诤三昧人中最为第一"印，印侧刻佛像一尊；"嶑城汪统潜龙"印，印侧刻古砖龙图像；"车如流水马如龙"印，印侧刻汉代车马出行图像；还有表现特定年代主题的，如"以钢为纲全面跃进"印，印边两侧各刻有"工人炼钢""工人骑马飞跃"图像。总体上，可谓丰富多彩、琳琅满目。

纵 1.8 厘米　横 1.9 厘米（上）

纵 2.4 厘米　横 2.2 厘米（下）

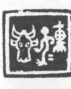

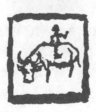

来楚生佛像印

　　此印纵横各 2.5 厘米，刻于 1948 年。从这一年底开始，在龚秋苇的全力协助下，来楚生创作了 53 方肖形印，其中佛像印 13 方，收入具有开创性的印谱《然犀室肖形印存》中。

　　此印是来楚生为亡妻过世而敬造祈福，款中，来楚生自称"佛弟子"，这并非说明他已皈依出家，只是他对佛有所寄托，为逝者祈福，亦愿生者消灾免厄。

　　印中一佛结跏趺坐于莲台，二菩萨分立，这是取法于典型的石窟造像形式。佛像面部形态上，白文印朱文五官，朱白分明，相对还是具象，区别于更为概括的白文印剪影式特征。佛家言"周身惟面目最要"，佛像印面部形态大概有四类特征：一是白文剪影式；二是白文具象五官；三是朱文剪影式；四是朱文具象五官。不同的形式特征，带来了不同的视觉感受。

　　近现代以来，直到来楚生才真正扭转了长期以来肖形印创作衰微的势态，让古老的肖形印重新迸发出鲜活的生命力，来楚生肖形印独步古今，置于当下仍是难以逾越的高峰。

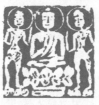

纵 2.5 厘米　横 2.5 厘米

边款：唯中华民国三十七年，岁次戊子腊八日，佛弟子来楚生为亡妻赵氏过世，愿讬生西方妙乐国上，敬造释迦象一区，为国祚永隆，七世父母，所生父母，因缘眷属，有生之类，同登正觉。

来楚生合家生肖印

　　此印纵横各 2.8 厘米，见于《然犀室肖形印存》，故约刻于 1948 年到 1949 年期间。这是来楚生仿"四灵印"，别开生面而为一家人的生肖牛马（马首蛇尾）蛇兔，可谓合家团圆。

　　来楚生在边款中做了说明："余生癸卯，继室丁巳，女丁丑，儿子士龙生庚午而尤未及春，故作马首蛇尾之形。""马首蛇尾"也是汉代画像中常见的"龙"的造型，汉代王充就认为"世俗画龙之像，马首蛇尾"。此印也常被释为"牛龙蛇兔"，如 1987 年版本的《来楚生印存》即是。

　　边款中还刊诗一首，记录那个时期的兵荒马乱、物价上涨、百姓度日维艰，所以来楚生篆刻之不朽，不独艺术价值，还在于人文价值。"抚两汉肖形遗矩，图一家四口团团。世乱时艰梦里过，米珠薪桂苦中安……"

　　印面有高宽界格形式，从古玺印中借鉴而来，维持印面的秩序感，也不作均等平分，随势赋形、随形赋意。"牛兔"作白文，"马蛇"为朱文，各占对角，其中"牛"的体形大，占空大，且寥寥数刀，以示草木茂密，"蛇"因小巧，缩至边角，"马"与"兔"一朱一白作空间等分。动物形态活灵活现，布局形式则更随机应变，显示了来楚生的入古出新。

纵 2.8 厘米　横 2.8 厘米

边款：抚两汉肖形遗
矩，图一家四口团团。
世乱时艰梦里过，米珠
薪桂苦中安。何须头角
负嶕薜，剩有毛皮绝疵
瘢。刻鹄不成鹜亦好，
留将清白与谁看。余生
癸卯，继室丁巳，女丁
丑，儿子士龙生庚午而
尤未及春，故作马首蛇
尾之形。毘。

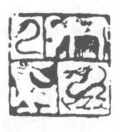

来楚生倒骑驴印

此印纵 3.9 厘米，横 4.0 厘米，刻于 1972 年。从汉砖画像中化用而来，刻画了一位骑驴过小桥，独叹梅花瘦的雅士形象，充满了诗情画意。

自古以来，诗人好"骑驴觅诗"，所谓"诗思在灞桥风雪驴子背上"，而画家也喜欢以"驴背多诗思，从容过小桥"为题材。试想一下，灞桥风雪，傲骨寒梅，此情此景，不正如诗如画？

古人骑驴，大多有以下几种文化意象：苦吟、落魄、解脱、自在、放浪形骸、寄情山水等。比如诗仙李白，骑驴游华山，放浪形骸，"天子殿前尚容走马，华阴道上不许骑驴"？诗圣杜甫羡慕骑高头大马的，但他能骑的好像只有驴，"迎旦东风骑蹇驴，旋呵冻手暖髯须"。

此印倒骑驴人物形象，相较于所刻"八仙"印中张果老倒骑驴，少了"游戏人间"的味道，多了些清雅、消瘦。所骑之驴，画出侧面头部，耳朵尖长，驴身轮廓清晰，腿作迈步状，然不能同时迈步，保持重心稳定。来楚生自言："我的肖形印与别人的是有些不同，要说经验，我只有两条，一曰向汉砖画学习，二曰概括。"汉画像砖石所表现出来的丰富的题材内容、完整的构图、传神的造型、刚劲有力的线条、古拙自然的气息等，直接影响了来楚生的肖形印品格。

纵3.9厘米　横4.0厘米 │ 边款：骑驴过小桥，独叹梅花瘦。壬子二月继（既）望，初升。汉砖改作。

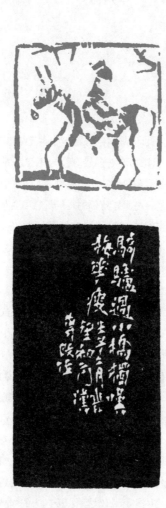

来楚生鼓舞印

此印纵横各 2.1 厘米，系无纪年印。

印面双人击鼓起舞，一片欢乐、喜庆的气氛，是民间舞蹈热的缩影，跳舞的人数有单人、双人、群体鼓舞，充满了浓郁的时代气息和烂漫精神。边款作："腰间鼓，满街舞。鼓舞了人民，鼓舞了政府。凫。"可见，跳舞不仅是一种人生乐趣，更上升到思想层面，既是身体的解放，也是精神的解放，借以振奋人心、鼓舞士气。

在文化生活还不是很丰富的年代，鼓舞是一项很受欢迎的文化娱乐活动，也掀开那个时代令人难以忘怀的烂漫篇章。到了今天，这种传统的表演形式，越来越丰富多样，体现我们对美好生活的祝愿与祈求。

因是跳跃击鼓，故印面线条多弧线，灵动、简洁、粗犷中也不乏柔美；双人配合，故章法上特别注意到"形"的默契，左右对跳，摇摆姿态，生动活泼；下刀则轻重疾徐，有条不紊。在刀沉力猛、以简驭繁中，既传达出舞姿的优美，又有情感的热烈。来楚生即便在穷困之际，仍然用积极向上的作品，饱含着他对生命的热情。

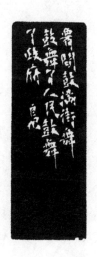

纵2.1厘米 横2.1厘米 ——边款：腰间鼓，满街舞。鼓舞了人民，鼓舞了政府。兔。

印材举要

云纹玺
西周
2.1cm×1.0cm
赏析见 16 页

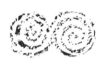
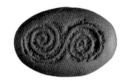
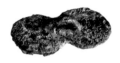

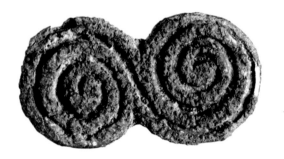

涡纹玺
西周
1.9cm×3.6cm
赏析见 18 页

龙纹玺
战国
1.6cm×1.7cm
赏析见 30 页

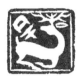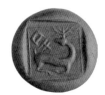

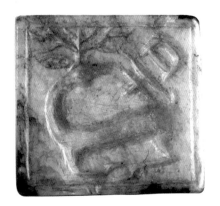

鹿纹印
战国
1.71cm×1.83cm
赏析见 44 页

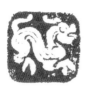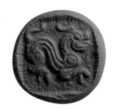

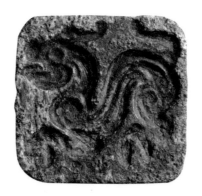

獬豸纹玺
战国
1.98cm×2.1cm
赏析见 46 页

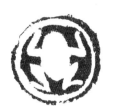

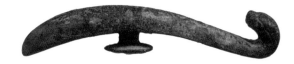

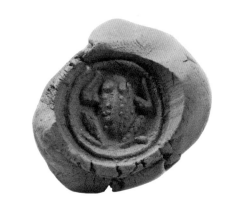

蟾蜍纹玺
战国
直径 2.4cm
赏析见 60 页

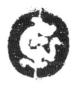

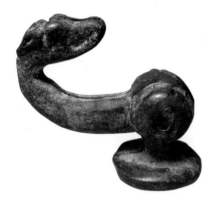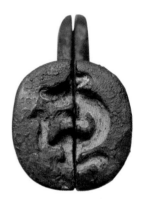

战国符合玺
战国
直径约 1.5cm
赏析见 78 页

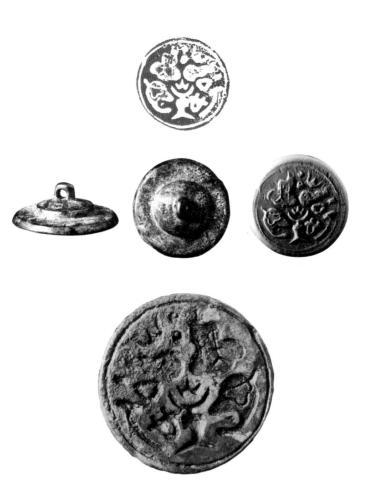

巴蜀图纹玺
战国
直径约 3.7cm
赏析见 82 页